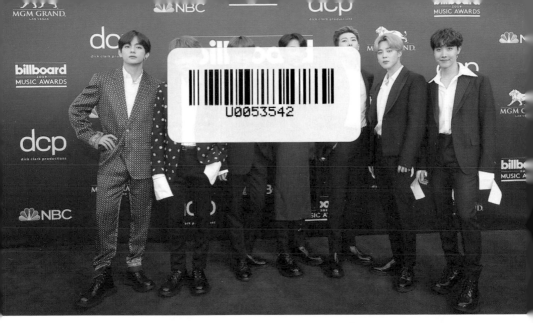

第 26 屆美國告示牌音樂獎，防彈少年團三度奪得「最佳社群媒體藝人獎」，更首度拿下「最佳團體獎」，成為名副其實的國際天團！（2019 年 5 月）

防彈少午團出席第 61 屆葛萊美獎，成為首組受邀擔任頒獎嘉賓的韓國歌手！（2019 年 2 月）

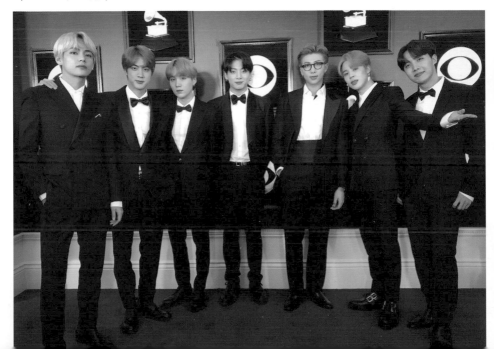

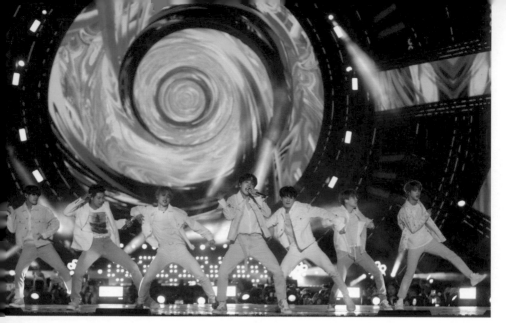

防彈少年團受邀參加在光州舉行的SBS人氣歌謠超級演唱會。（2019 年 4 月）

防彈少年團發行迷你六輯《MAP OF THE SOUL：PERSONA》。（2019 年 4 月）

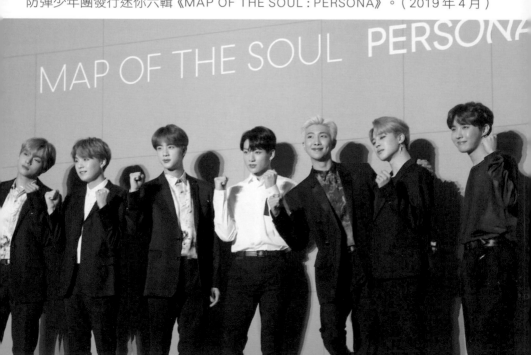

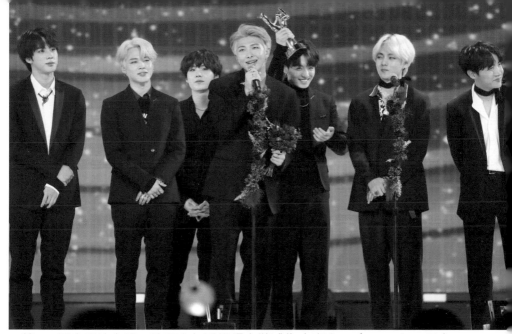

第 33 屆金唱片大獎，防彈少年團橫掃六獎成為大贏家。（2019 年 1 月）

SBS 歌謠大戰，防彈少年團仕紅毯上表演。（2018 年 12 月）

第 1 屆 MGA 頒獎典禮，防彈少年團登台演出，更拿下年度歌手、最佳舞蹈男歌手等 5 大獎。（2018 年 11 月）

韓國大眾文化藝術獎，防彈少年團獲頒文化勳章，成為歷年來最年輕得主。（2018 年 10 月）

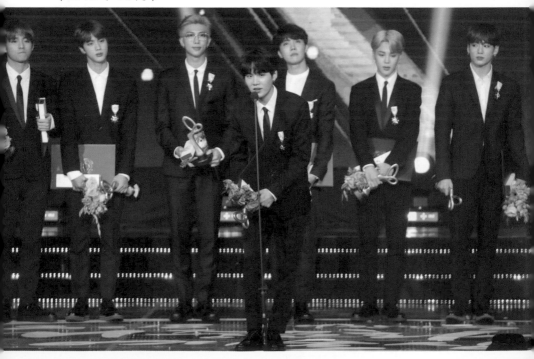

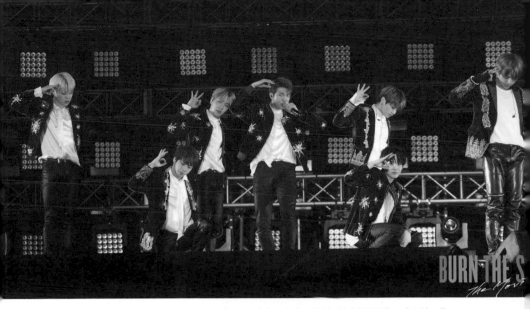

《Burn the Stage: The Movie》是防彈少年團的首部電影，記錄《THE WINGS TOUR》巡演的幕後花絮，以及出道以來的成長歷程。

防彈少年團受邀登上美國知名脫口秀節目《The Tonight Show Starring Jimmy Fallon》，全場歐美觀眾陷入瘋狂。（2018年9月）

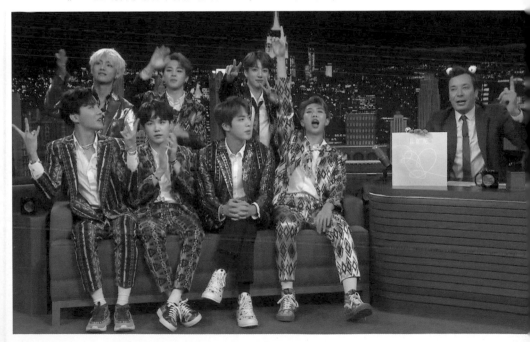

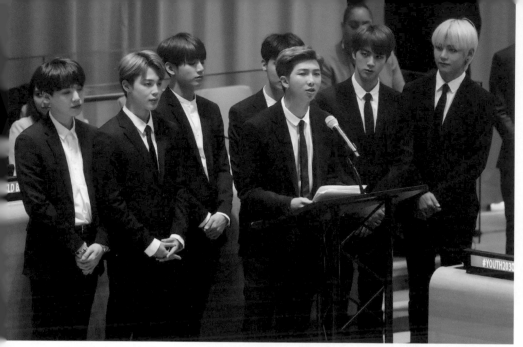

防彈少年團赴聯合國發表全英文演説，由隊長 RM 做為代表，以「愛自己、為自己發聲」為主旨。（2018 年 9 月）

防彈少年團以第三張專輯《Love Yourself 轉 Tear》，登上美國告示牌「Billboard 200」冠軍，創下韓國 K-POP 組合最佳紀錄。（2018 年 5 月）

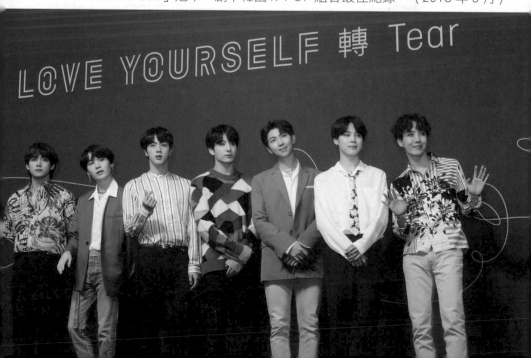

防彈少年團成為史上第一組站上美國告示牌音樂獎舞台表演的南韓團體！（2018 年 5 月）

防彈少年團受邀參加美國知名脫口秀節目《Jimmy Kimmel Live》，大展唱功舞技。（2017 年 11 月）

在首爾電影院 Avenuel 舉辦粉絲見面會與簽名會。（2016 年 6 月）

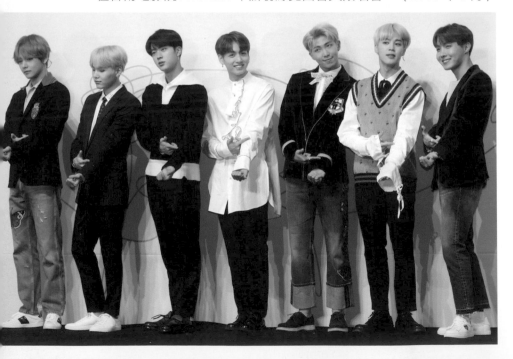

我愛防彈少年團

BTS

天生屬於舞台的超人氣K-POP天團

大風文化

目錄

我愛防彈少年團 BTS

目錄

BTS

防彈少年團

第一章

BTS防彈少年團

★生來就屬於舞台的 K-POP 天團★

隸屬 Big Hit 娛樂經紀公司旗下的防彈少年團（방탄소년단、BTS，Bangtan Sonyeon Dan），是由 RM（김남준）、Jin（김석진）、SUGA（민윤기）、J-Hope（정호석）、Jimin（박지민）、V（김태형）、Jung Kook（전정국）這七位大男孩組成的 K-POP 男子團體。

用嘻哈（Hip-hop）貫穿所有音樂風格，強調自我獨特性的防彈少年團，就如同他們的音樂一般，體現的不僅是一種「freestyle」（即興／花式饒舌），更是一種流行文化、一種自信，以及一種外放張揚的生活模式。防彈少年團侵略性的歌詞配上強烈節奏，用這樣的音樂態度，橫掃全球各大音樂榜。其專輯屢創銷量新紀錄，除了把 K-POP 進一步推向國際之外，也證明了韓流現象不再僅限於亞洲地區，而是已在世界各地發光發熱。

★ Big Hit 小公司創造大奇蹟

防彈少年團這個名字，有著「阻擋像子彈一樣的批評與時代偏見的音樂團體」的涵義。而就如同團名一樣，作為南韓 Big Hit 娛樂公司第一個獨立製作培養的團體，防彈少年團用實力證明了小公司也能締造神蹟。

防彈少年團被譽為「紀錄製造機」，2015 年光是銷售額就高達韓幣 355 億（約台幣 9 億元），完全不輸韓國三大經紀公司（SM 娛樂、YG 娛樂、JYP 娛樂）旗下藝人所帶來的收益，防彈少年團諸如此類的驚人紀錄多不勝數。

南韓娛樂圈每年幾乎都有數以百計的偶像團體爭相出道，防彈少年團以小公司作為起點，卻能夠憑藉團員們的努力發芽茁壯，逐漸突破重圍，開啟自己的一片天。以青少年們煩惱的「夢想」為主題，其作品 MV 不僅給觀眾帶來十足的視覺衝擊性，高難度又整齊一致、充滿動態感的舞蹈動作，更是吸引許多人競相模仿，再加上團員驚人的 Rap 實力，讓街頭感十足的音樂吸引了

更多歌迷，2013年一出道就讓大眾眼睛為之一亮。

而公開出道歌曲〈No More Dream〉預告中，隊長RM（原藝名Rap Monster）唱道：「面對偏見和挑戰，我們將為我們這一代和音樂而戰。」同年發行的首張迷你專輯《O! R U L8, 2?》，其主打歌〈N.O〉的歌詞裡，則向歌迷傳遞「不要活在別人賦予的框架中，必須自己找尋自己的幸福」的訊息。

由此能夠看出，防彈少年團藉由歌詞表達對未來的憧憬和疑惑，還有面對現實社會的不安心聲，但同時防彈少年也表現出縱使需要承受世界的偏間與壓迫，仍不放下對音樂的堅持，與勇敢面對一切的決心，成為撫慰聽眾心靈的最佳良藥。

2014年，第二張迷你專輯《Skool Luv Affair》，藉著歌詞吶喊：「愛情要火熱，唱歌要直率。」打出青少年「愛情」的主題，隨後發行首張特別專輯《Skool Luv Affair Special Addition》及首張正規專輯《DARK &

★花樣年華開出花樣爆炸人氣

防彈從出道曲〈No More Dream〉到〈Danger〉皆話題性十足，但可惜並未因此一炮而紅，直到2015年推出迷你專輯《花樣年華 pt.1》後人氣才急遽上升。也因為這張專輯，防彈少年團獲得前所未有的聲勢，不僅拿下出道以來首次音樂節目冠軍寶座，在南韓節目上蟬連五冠王，知名度也開始擴展至全球。

WILD》。就在這個年度，防彈用「學校三部曲」點燃夢想，更以愛的名義展開巡迴演唱會，以韓國首爾站為起點，造訪全球13國18個城市，在日本神戶、東京、菲律賓馬尼拉、新加坡、泰國曼谷、台灣台北、馬來西亞、澳洲雪梨、墨爾本、美國紐約、達拉斯、芝加哥、洛杉磯、墨西哥、巴西、智利、香港等地，用熱情向8萬名觀眾一展防彈魅力。

在這個網路成為最大傳播媒體的時代，防彈少年團靠著創新思維與對音樂的執著，2016上半年《花樣年華 pt.2》發行後，便在各大社群網站和影音分享平台迅速傳播開來。除了蟬聯4週美國《告示牌》排行榜冠軍，成為 K-POP 史上同一張專輯最長時間位居第一名的紀錄保持團體之外，根據美國財經雜誌《富比士》報導，一篇為紀念 Twitter 創立10週年公布統計中，防彈少年團被轉發的次數高達539萬次，成為全球在單月內被轉發次數最高的藝人。

2016下半年憑藉第二張正規專輯《WINGS》，在全球各大音樂排行榜嶄露頭角，從美國 iTunes Top Album Chart、英國單曲排行榜（UK Singles Chart）、甜瓜音樂獎（MMA）、Mnet 亞洲音樂大獎（MAMA）到美國 FUSE TV 等，防彈少年團作為韓國音樂團體，在各世界榜單及音樂盛典上創下多項紀錄，超人氣與魅力橫掃全球。

而這些音樂傳播媒介，也同樣是偶像與粉絲之間溝通的橋梁，透過影像及歌詞，防彈少年團的音樂精神能夠完整地呈現在大眾面前。網路媒體更打破了語言之間的隔閡與障礙，及時傳播開來的資訊使得偶像與粉絲間的關係更為緊密，讓防彈少年團的音樂無國界，廣泛觸及更多聽者。

防彈少年團來勢洶洶，最忠實的粉絲群已在此群聚滋長勢力。這些粉絲就像官方品牌識別一般，拿著炸彈造型的手燈，形成一支支軍隊──「A.R.M.Y」（韓文아미，中文圈暱稱「阿米」），與防彈少年團共生及成長，照亮防彈少年團的同時，更不負「A.R.M.Y」的原意──值得景仰的青年饒舌代表（Adorable Representative M.C for Youth），在 2017 年開啟全新的章節，不只推開音樂世界的大門，更開啟了代表花樣三部曲之後，未來與成年的世界。

★躋身國際舞台成為世界彈

見識過防彈少年團超群的實力後，2017 年絕對更讓人嘆為觀止。

走過青春歲月的每個瞬間，防彈少年團這次賦予了「BTS」一個新定義──「Beyond The Scene」，也象徵著防彈少年團在跨過這道世界之門後不耽溺於現狀，而長的青春」。藉由歌曲表達出「不安於現狀，朝著夢想不斷成

作為粉絲的「A.R.M.Y」們就是最好的後盾，支撐他們在國際舞台繼續引爆。

防彈少年團帶給觀眾的美好與感動，也讓巡迴演唱會一開賣便場場秒殺，他們用實力證明自己，逐漸受到更多認可，走向更大的舞台。

防彈少年團猶如「世界彈」一般持續發威，以 2 月的《WINGS 外傳：You Never Walk Alone》和同年 9 月的《Love Yourself 承 "Her"》，在 2017 年締造奇蹟。《WINGS 外傳：You Never Walk Alone》在各大音源網站上架後，隨即橫掃 Melon、Genie、Mnet、Bugs、Naver Music 等

多家南韓音源網站即時排行榜冠軍，並在超過73個國家攻佔 iTunes 排行榜冠軍。第二支主打曲〈Not Today〉的 MV 讓無數歌迷死守放送，公開21小時37分鐘後，即突破了千萬觀看次數，直接刷新 K-POP 團體音樂錄影帶最快突破千萬點閱的紀錄。而後《LOVE YOURSELF 承 'Her'》這張專輯詮釋了愛情中的興奮與悸動，專輯分成「L」、「O」、「V」、「E」四版，滿滿的愛意，不僅打進美國「告示牌200」的第7位，還刷新上一張《WINGS》373,705張的首周專輯銷量，售出近80萬張，銷量記錄足足多出了2倍。另外也在韓國公認唱片銷量榜 Gaon Chart 的年度專輯榜單中，寫下 1,493,443 張的驚人數字，創下 Gaon 史上單一專輯的最大銷量紀錄，銷售記錄可說是屢創新高。

變成只有自己才能超越自己的防彈少年團，於 2017 年再次成為全球媒體寵兒，搶占所有媒體版面，並登上網站熱門搜索關鍵字。根據韓國媒體 Dispatch 統計，短短 7 個月內，防彈少年團總共登上「美國告示牌50大社

群排行榜」19次，而美國 Twitter 社群中，防彈少年團的官方帳號（@BTS_twt）是被最多人追蹤的音樂團體，連美國女星都忍不住推「歐爸」動態，整體數據甚至超越美國總統川普與小賈斯汀，展現他們全球性的高人氣。

防彈少年團長期以富含社會意識的訊息與粉絲產生連結，並運用獨特的風格詮釋音樂，在字句跟旋律間不斷地投下震撼彈，新生的音樂基因接續引爆。

全球粉絲不知不覺被防彈少年團所帶動，對風格獨特的音樂觸發共鳴，繼而變成感動在心中發芽茁壯，得到滿滿的正能量。這樣的強勢魅力，在防彈的熱力爆發後並沒有停下來，出道後5年之間，防彈的音樂風格不再限於「Rap」，變得越來越多元。隊長 Rap Monster 於 2017 年宣佈更改藝名為「RM」時，迅速引發廣大歌迷討論，也為接下來的音樂開啟了新的定位與意義。

幾乎可說是以光速成長、在全球發光發熱的防彈少年團，從默默無聞到橫掃全球，在這之間獲得了廣大粉絲、眾多名人與諸多獎項肯定。防彈少年

團在音樂的路上，就算遇到困難、爭執和迷茫，也依舊堅持了下來，將這種不為人理解的孤苦心情，化成歌詞訴諸大眾，且隨著時間的成熟，也帶來了不同的面貌，不管是黑暗的氛圍或輕快的旋律都能駕馭，並帶著初心達到更高更遠的目標，為 K-POP 音樂努力寫下亮眼新頁。

在接下來的章節，就讓我們一起感受，BTS 防彈少年團在音樂中如何展現他們的魅力吧！

BTS

防彈少年團

第二章

RM金南俊

★霸氣又可靠的隊長★

RM 알엠

本名：金南俊 / 김남준 / Kim Nam Jun

生日：1994 年 09 月 12 日

出身地：京畿道高陽市

學歷：全球網路大學放送演藝學系

職位：隊長、Rapper

身高：181cm

體重：67kg

血型：A 型

★霸氣的藝名與改名

RM 的本名金南俊，許多熟悉防彈的阿米（A.R.M.Y）都知道，他原本的藝名叫做「Rap Monster」，意即饒舌怪獸。

不過這名字在使用了五年之後，於 2017 年 11 月 14 日當天，防彈少年團正在美國準備參加《全美音樂獎》（American Music Awards，AMAs）的時候，Big Hit 娛樂的官方網站上突然發布了一篇長文，正式宣佈金南俊將藝名改成「RM」，原因是 Rap Monster 的名字太長，念起來較不方便。

他提到：「發現這個名字與自己這 5 年來所做的音樂，距離似乎越來越遙遠，而且在自我介紹時，比起完整的 Rap Monster，會更簡短的說成 RM、Rap Mon，由於這些原因，將名字改成 RM，這個決定是經過長時間考慮後的結果。」

另一個原因則是先前也曾以RM這個名字發表過單曲，因此改為「RM」也不至於讓大家太過陌生，他認真地表示：「我會以不受束縛的心，繼續努力做好音樂創作。更換從出道前就已經在用的的藝名可能會引起一些小小的尷尬和不適應，但經過長時間的深思熟慮後，我還是決定要以新的名字開始，如果大家能夠歡迎重新開始的我，我會十分感謝。」

不過一說起霸氣的原藝名「Rap Monster」，除了簡單明瞭地讓人知道，這個藝名最早其實來自於 2012 年末，當時還是練習生的他接觸到 San E 的〈Rap Genius〉，因為歌曲裡的「Call me Rap monster cuz I Rap non stop」這句歌詞，而被公司開玩笑地取了「Rap Monster」的綽號，也因此之後正式出道討論藝名時，就沿用了這個名字。

★ 防彈的起源——可靠的隊長

RM 是防彈少年團的隊長，同時也是組成防彈少年團的主要契機，2009年參加 Big Deal Records 徵選時雖然沒通過複試，但因此結識韓國嘻哈團體 Untouchable 的團員 Sleepy。RM 優異的作詞能力和 Rap 實力，引起了 BigHit 娛樂老闆方時赫的注意，同年 5 月，透過 Sleepy 和 Big Hit 娛樂製作人 Pdogg 的牽線，RM 和方時赫見了面，方時赫也因此產生了要組成防彈少年團的構想，最初想組成的，是一個純粹的嘻哈饒舌團體。

就在防彈剛開始出現雛型時，出現了一個轉折，從小成績就很優秀的 RM，當時恰好得知自己的模擬考成績是全國前 1% 的超優異成績，想上韓國「SKY」（首爾大學、高麗大學及延世大學）這三所名校完全是手到擒來。這時他正猶豫著要追夢還是繼續升學，但在聽完方時赫的想法後，馬上決定追夢。一

個懵懵懂懂的高中少年做出如此重大決定，當然遭到了父母反對，但RM回家說服了父母，因此成為了Big Hit第一位練習生，如果當時RM沒有堅持夢想，也許就沒有現在的防彈少年團。

作為一個團體的隊長，責任感是必須的，不只是對自己負責，也要對團體負責，還有謙卑與反省能力，也同樣是一名好隊長需要具備的素質，這些在RM身上全都看得到。RM在防彈中既不是老大也不是老么，年紀排在第四的他扛起隊長的重任，在成員的心目中，他是溫暖又可靠的隊長，Jimin經常找他談心事，和大哥Jin也感情超好，在粉絲同人創作圈中甚至產生了「南碩」這個CP。

防彈少年團的隊名來自於「阻擋像子彈一樣的批評與時代偏見的音樂團體」，而身為隊長的RM就像BTS的防彈背心一樣，為大家擋下了眾多的批評，而他對防彈的忠誠與愛更是凝聚團員們的重心。某次使用了隱藏式攝影機的

節目中，社長方時赫斥責RM不認真練習，沒把團體帶領好，最後問出關鍵性的一句「要單飛還是要防彈」，事實上，依RM的聰明與創作才華，要單飛是相當容易的事情，但RM當下毫不猶豫地回答「要防彈」，讓當時在場配合演戲的J-Hope和SUGA都露出笑容，也讓躲在另一個房間的其他四位成員們感動不已地衝過來。

★Rap實力與創作才能

RM在加入Big Hit之前，就在地下樂團圈活動，也和Zico等知名Rapper熟識，快槍子彈式的Rap以及低沉充滿爆發力的嗓音是他的特色。Rapper經常透過歌詞來傳達自己的想法，RM聰明的腦袋裡同樣藏有許多對社會、世界的看法。在年紀還小的時候，他曾經寫過一首〈The Voice of Korean Youth〉，因為自己還不能投票，於是透過Rap呼籲大家不要錯失手上的一票，展示出他

對社會的關心。說到防彈少年團的分工，Rap Line 是團內的創作主力，RM 和 SUGA 幾乎參與了每首歌的詞曲創作。防彈發表《WINGS》專輯時，RM 在「V Live」用直播分享每首歌的創作理念，過去這個部分都是由 SUGA 負責。RM 在這次直播中談到了每位成員的個人曲，也包括了他對每位成員的想法，充滿感性與滿滿的愛，讓螢幕前的每位阿米深受感動，直說 RM 的談話有如心靈雞湯。

RM 除了包辦防彈大部分的歌曲創作，也利用大量閱讀來充實自己，在許多防彈的幕後影片裡，Jimin、V 和柾國這三個忙內（韓語「老么」的音譯）LINE 負責搞笑賣萌，但鏡頭一偏時，常常發現 RM 正靜靜在一旁看著手機或是看書。另外，他的溫暖性格也常讓阿米們津津樂道，一支 Jin 和柾國在飯店房間裡搞笑吃麵的胡鬧影片中，這兩人持續不斷發出開玩笑式的慘叫，門外卻傳來 RM 詢問「沒事吧」的聲音，小小舉動讓人暖上心頭。

★聰明的代言人──性感腦男

RM最常被提起的優點，就是他性感的大腦，除了IQ 148的高智商外，語文能力同樣超群，RM講了一口流利的英語和日語，而每一個聽過他說英文的人都會由衷佩服。他從不曾出國留過學，卻能在美國知名的脫口秀節目《The Ellen Show》受訪時侃侃而談地表示，因為小時候媽媽買了一整套美國影集《六人行》DVD，看第一遍時搭配韓文字幕，第二遍看英文字幕，之後就可以不靠字幕聽英文了，這樣的訓練之下，RM練就了超強的英語發音和語感。

在沒有接觸過英語環境的狀況下，就能夠流暢地表達出自己的想法以及理解對方的意思，這表現的不只是高水準的英文聽力和理解能力，也凸顯了他強大的專注力，RM作為「性感腦男」的強項就是靈活的腦袋外加超強邏輯能力。

自2015年開播的綜藝節目《大腦性感的時代‧問題男人》中，擔任固定嘉賓的五位嘉賓與主持人都是高學歷的聰明男子代表，年紀最小的RM在

首集回答問題時，就展現出高超的反應能力，讓同台的嘉賓們都大為驚艷，覺得這位年輕弟弟實在「太聰明了！」。為了追尋音樂夢想而放棄升學的他，早在國中二年級，就曾以自學方式報考 TOEIC 得到 850 分，第二次就拿到滿分 900 分。雖然沒有顯赫學歷來背書，但從許多地方都能看到，RM 流暢的語言能力，同時也是幫助防彈少年逐漸站穩世界舞台的重要利器。

2017 年，防彈少年團幾乎整年都在海外演唱參加巡演和宣傳，只要接受美國媒體訪問，都由 RM 以流暢的英文應答，一開始聽不懂的其他團員們都只能微笑，但 RM 絲毫沒有冷落大家，過程中總會適時使用韓語翻譯，並且再將團員們的回答翻譯成英文給主持人聽，貼心又有義氣的舉動贏得人心。

慢慢地，其他團員們的英文也逐漸進步，可以用簡單句子回答問題時，RM 也總是盡量給予大家機會表現自己。儘管 RM 的英文流利，但每當被美國媒體問到是否要唱英文歌曲時，他總是回答「我們製作的音樂是 K-POP，如果唱成

★個性外貌與反差萌

在現今韓國偶像們幾乎清一色追求白皙皮膚、細小單眼皮的外貌下，RM小麥色的皮膚以及細細單眼皮、厚唇等特色顯然不是典型韓國美男代表。早期有許多人攻擊防彈少年團的外貌，便是來自於對RM的第一眼印象。關於這些批評，也是身為藝人的宿命。RM甚至還會因粉絲買專輯抽中了他的小卡，為此向對方道歉，此舉實在是讓支持他的人感到心疼。RM有張可愛的圓臉，與笑起來相當深邃的酒窩，讓他在極富叛逆的外貌下顯得溫暖而獨特。另外也無法否認，他的外貌正是防彈少年團能在眾多男團當中脫穎而出的關鍵，因為你永遠無法忽略他！除此之外，他也是防彈少年團的身高擔當，唯一突破

英文歌就只是韓國藝人翻唱英文歌曲罷了」，力守K-POP的精神也是防彈少年團行銷世界的成功關鍵。

180公分的RM，一雙大長腿穿起衣服來相當好看。

RM還有個令人心疼的小故事，他在9歲時曾有過心臟停止跳動，清醒後甚至失憶的經歷，後來在15歲時進行了成功率只有30%的心臟手術，從鬼門關走過兩回的RM，顯得比同齡的孩子更加成熟和謙卑。

充滿洋味又霸氣的RM，經常帶著墨鏡亮相，一副看起來很兇的樣子，但許多阿米都知道RM有個綽號叫「破壞王」，冒失的個性讓他經常東西一到手就壞掉。網路上流傳一段影片中，就出現過RM拿起一支新的墨鏡後立刻把鏡腳掰斷，結果當場立刻變臉的逗趣畫面。除此之外，舉凡節目上的道具，像是立牌等也常常被他經手就難逃被破壞的命運，破壞王的綽號同樣受到團員們的認證。

另一個反差萌則是看起來很Man的外表之下，RM最愛的顏色竟然是粉紅色，粉絲們常常可以看到他的頭髮顏色是浪漫的淺粉。因為他非常喜歡這個顏色，

甚至曾自稱是「Pink Monster」（粉紅怪物）。另外，他最愛的卡通角色，則是韓國通訊軟體「Kakao Talk」中的代表吉祥物 Ryan，RM圓圓的臉也與 Ryan 非常相似，這隻乍看以為是熊但其實是沒有鬃毛的小獅子，一雙萌萌的平眉擄獲了RM的心。RM擁有 Ryan 的各種玩偶和相關用品，甚至連手機殼到眼罩都是 Ryan。粉絲們知道他喜歡 Ryan，也都投其所好贈送相關物品，當然生日時成員們送上的蛋糕也是 Ryan 造型，讓他開心到又叫又跳捨不得吃。而RM還有對可愛的酒窩，每當他摘下墨鏡微笑時，露出酒窩的模樣才會讓人忽然想到，他只是個二十多歲的可愛青年啊！此外，RM還會模仿海綿寶寶的聲音，也曾在美國節目模仿過辛普森家庭的太太瑪吉，逗趣的聲音讓主持人拍手叫好。

★跳舞黑洞又稱雞翅組

防彈少年團除歌唱以外同時注重跳舞實力，這便苦了兩位身材最高大的RM和Jin，兩人因為協調能力較差，每次都被排在隊伍的後方。由於防彈有七人，經常排成「V」字的隊型，RM和Jin兩個人便總是站在後方兩側，因此被暱稱為「雞翅組」。從許多防彈的影片中可以看到，全員們練習舞蹈佔去相當長的時間，在日亦困難的編舞之下，RM只能用努力來彌補自身的不足。

儘管被稱為跳舞黑洞，但是每當防彈群舞時，你根本不會發現黑洞的存在，這足以證明他們是多麼努力練習。

BTS

防彈少年團

第三章

Jin 金碩珍

★美貌第一最年長大哥★

Jin진

本名：金碩珍 / 김석진 / Kim Seok Jin

生日：1992 年 12 月 04 日

出身地：京畿道安養市

學歷：建國大學演劇電影系

隊內職位：Vocal

身高：179cm

體重：63kg

血型：O 型

擁有花美男外型的 Jin，本名金碩珍，1992 年出生的他是防彈中的大哥，人如其名般美麗，也是 BTS 中的門面擔當。擔任副主唱的他聲線高亢輕柔，剛出道時被設定成高冷粉紅王子或溫柔學長的形象，但隨著防彈少年團名氣逐漸攀向高峰，表現自己的機會愈來愈多，不少阿米發現，原來花美外型下的 Jin，是個喜歡放送飛吻，以及講大叔笑話的綜藝能手。

★肩膀最寬厚，個性好沒架子

Jin 在團員中最被津津樂道的特色，就是有如太平洋寬闊的肩膀，Jin 的寬肩膀也讓他穿起衣服來特別好看。早期在團內的放送節目中，團員們曾討論 Jin 的肩膀到底有多寬，Jin 回答「誰沒事會去量自己肩膀寬度啊？」，後來在 BTS 自製的綜藝節目中，RM 依序審問每位團員所犯的罪時，宣布 Jin 犯的正是「用肩膀毆打罪」。當時問了 Jin 肩膀有多寬，Jin 本人一臉驕傲地回答「60 公分」，

同時還不忘嘲笑隔壁的Jimin只有23公分（當然是開玩笑的），害Jimin負氣離開座位。儘管Jin的肩膀寬度傲人，但身為大哥的他，在團體中毫無大哥的架子，總是跟弟弟胡鬧地玩成一團，Jin尤其喜歡欺負團裡的忙內柾國，也常被弟弟們欺負，可愛的模樣被阿米們戲稱為「偽忙內」，輕鬆自在的態度，讓其他團員們相處起來毫無負擔。

從防彈剛出道時的影片中，可以發現Jin的各種溫柔舉動。他經常把身後的弟弟拉到鏡頭前面來，再自己一個人默默站到後面，手上有食物的時候，會一個一個分給弟弟們吃，還會細心地吹涼之後，再放到他們的嘴裡，確定所有的弟弟都吃過了才放心地大快朵頤。懲罰遊戲時，怕弟弟躺在桌子上頭會不舒服，會把手墊在桌子上，直到遊戲結束時才收回來。在柾國生日時安排的隱藏攝像機，大家按照事先的劇本紛紛指責忙內柾國做得不好時，Jin不忍心地說了句「做好就好了」，之後也一直在摸忙內的頭安慰他。

他沒那麼愛出鋒頭，RM對他的評語是「優遊自在」與「不熱烈但也很熱烈地活著」。他的自信感在鏡頭前看起來很高昂，經常表現出非常極端的情緒，生氣得很誇張，哭和笑也都很外放，團員們也常笑他幼稚。其實明眼人都看得出來，這些張狂的表現方式，正是他用強烈的表現在掩飾他的自卑，因為他是大哥，不論如何，都要撐住。

Jin常說自己之所以在團體裡不擺架子，是因為身為大哥要是太強勢，會造成隊長RM的負擔（RM在團內年紀排行老四），這位大哥用自己的方式在守護著六位弟弟，他照顧弟弟的方式，包括協助個性自由的隊長RM提高團隊影響力，給過生日的的J-Hope做海帶湯，餵食肚子餓的Jimin，和經常獨處的SUGA談心，縱容老么柾國在他身上動手動腳。Jin是防彈中出了名的，脾氣好又高EQ的存在，可說是個既沒有大哥架子卻有又大哥肩膀的好哥哥。

★美貌第一被封「車門男」

防彈少年團一開始並非走美男路線，但Jin的美貌還是無法藏住，儘管團體裡也有幾位花美男如V、柾國和Jimin，但每次上綜藝節目時被問到門面擔當時，弟弟們都會很有默契地看向Jin，而Jin也會自信滿滿地舉手說：「當然是我！」主持人和觀眾們多會被他的反應逗笑，心想如此自戀的模樣，大概是綜藝效果居多吧！但在2015年Melon Music Award的紅毯上，一名美少年開門下車時，抬頭望了一下天空，那短短的一秒驚艷了無數人，「車門男（차문남）」登上了韓網熱搜關鍵字，而那位少年正是Jin，車門男也成了他的專屬名詞。儘管2016年之後他開始「歪掉」，上節目時不計形象地狂講大叔笑話，也愛浮誇地放送飛吻，讓人有種美少年突然崩壞的感覺，但Jin不講話的時候依然很帥。兩年後甚至連美國的網友都被他迷得神魂顛倒，Jin的美貌再次以「左三男」引起討論。

這個外號的起因是他們到美國參加美國告示牌音樂獎，在紅毯上亮相的照片曝光後，推特上湧入各種美國網友的評論，「不可諱言他們真的很可愛，尤其是左邊數來第三個」、「到底左邊第三個是誰啊，哇嗚」、「他好性感（He's so hot.）」，被美國網友熱烈討論的人就是Jin。告示牌音樂獎的主持人也親自詢問Jin知不知道自己被討論，得到Jin自信滿滿的回應：「對，我是全世界有名的帥（I'm worldwide handsome.）。」說完對鏡頭做出飛吻，自信到自戀的模樣讓成員們也忍俊不住，被Jimin用英文稱讚「你真帥」時他回答：「謝謝，你也很帥，但我最帥。」如此幽默的回應笑翻全場。

★ 大叔笑點綜藝魂爆發

每當上綜藝節目，被問到誰是防彈少年團的顏值擔當時，Jin一定會最先跳出來舉手，並自信滿滿地對著鏡頭放送飛吻，自戀又搞笑的模樣常讓主持人

無言，卻又無法討厭。Jin還會在綜藝節目《認識的哥哥》，用腳趾開零食袋的比賽中打敗眾多大叔，完美展現腳趾靈活度，成為另類的個人特技。這樣不計形象卻又讓人難以忘懷的特色，正是他的魅力來源。早期的Jin總是靜靜地站在團體後面，就像個文靜的王子，雖然長得好看，卻被認為存在感過低，就連在MV歌曲裡，Jin的歌詞和鏡頭也很少，像是個溫柔學長般的存在。

Jin因為俊俏的外形，曾經被SM娛樂相中。雖然他的確長得一副SM系的帥臉，但最後卻加入了BTS這個嘻哈舞蹈團體，站在不是Rapper就是Dancer的團員們當中，唯獨他顯得格格不入。隨著BTS逐漸站穩地位，每位團員的自信感與個性逐漸展現出來，Jin也在此時開始散發他的自信魅力。也許一位

阿米最開始被圈粉的原因並非是Jin，但隨著逐漸認識這個團體，對Jin的喜愛程度也會變得愈來愈濃烈。看著一個個綜藝放送和幕後花絮影片，Jin外放搞笑的各種大叔個性，以及刻意想逗笑大家的自戀模樣，都足以讓阿米們掉入他

的魅力深淵而被圈粉。

在建國大學主修戲劇的 Jin，原本要走的演藝路應該是演員才對，但在加入了 BTS 以後，Jin 綜藝天分卻逐漸嶄露。2017 年初，他身負作為防彈代表的重任，獨自參加實境綜藝節目《叢林的法則》，到位於赤道某處的印尼小島求生。在節目中明明比另一位參加者孔明要大上兩歲，觀眾們卻常常忘記這件事。叢林家族裡還有另一位隸屬宇宙少女、年紀最小的程瀟，Jin 看到徒手抓住超大隻蠕蠕的程瀟，嚇得連連倒退，在程瀟的步步緊逼下，Jin 幾乎是哽咽地說道：「程瀟，我可是大妳兩年的前輩啊！」語畢立刻引發現場大笑也逗樂了觀眾。

然而 Jin 也並非只有耍笨的逗趣人設，在節目中，金炳萬製作出了手工氧氣罐以便潛入深海，但要是少了 Jin 流著汗抽水泵，這個自製品也無法完成，但 Jin 謙虛地說「都是族長帶領得好」，這句話更是讓他本人帥氣加倍。

★是媽朋兒也是團員的媽媽

家人對防彈少年團的成員們來說都是最重要的存在，Jin曾在首爾演唱會上對著媽媽說了一段很長的話，他說：「小時候媽媽總是聽著鄰居誇自己的兒子，想著有一天我也要讓媽媽感到驕傲。」短短的幾句話帶出了孩子希望能成為父母驕傲的心情，這樣的Jin有回也被RM爆料，指出他是全團最愛打電話跟媽媽聊天的人，Jin聽了一副「難道你們不會嗎？」的模樣，煞是可愛。期待自己成為媽朋兒的Jin，也同樣被公認是防彈裡的「媽媽擔當」，因為他愛乾淨又會做菜給的弟弟們吃。他認為「成員們都離開了家，沒有家人在身邊照顧著，身為大哥的我自然要好好照顧他們」。Jin會在成員生日的時候煮海帶湯給他們喝，J-Hope就曾感激Jin在過年時煮的年糕湯，以及生日時煮的海帶湯，每位弟弟都享受著被Jin餵食的幸福感，就像一群被媽媽照顧著的孩子們。

★魔性笑聲與吃貨放送

Jin總被團員弟弟們稱為珍哥，除了個性搞笑以外，魔性的擦玻璃式笑聲更是他一大招牌特色。此外號由忙內柾國所取，緣由是某次玩鬧時，Jin高分貝的魔性「呵呵呵呵呵」笑聲，被柾國說：「笑聲好像擦玻璃一樣」，Jin聽了之後還真的跑去擦玻璃以做比對。Jin的擦玻璃笑聲封號從此之後正式成立，在許多防彈的幕後放送影片當中都可以聽到Jin「呵呵呵呵」的魔性笑聲。最著名的一支影片，是「V Live」某次的直播中，Jimin跑去找Jin和柾國，結果Jin提議用三個J開頭的名字玩起三行詩，而且指名柾國最後才說，柾國不平衡地問「為什麼？難道按照排行嗎？」Jin張揚地說「對啊，年紀大好得意啊！呵呵呵呵～」接下來的一分鐘不斷欺負柾國還高聲大笑，Jimin在一旁簡直快崩潰的模樣，讓鏡頭前的阿米看得超紓壓。

關於直播放送，Jin除了魔性笑聲成為招牌以外，吃貨放送也意外成為焦

點，公司還為他特別製作了「EAT Jin」的單元，沒別的內容就是不停觀賞美男Jin吃貨放送。這位哥不僅愛吃，也吃得好看，一張嘴就像倉鼠一般不停往嘴裡送食物。Jin的身材又瘦又高，他的理論是：「吃好吃的東西就不會胖，因為好吃的東西卡路里比較低。」聽起來是個歪理，但也不得不佩服他。除了愛吃以外，Jin也是防彈裡唯一會下廚的成員，早期還是練習生時，他經常用自己的零用錢煮飯給弟弟們吃，也曾在綜藝節目上秀過廚藝，無一不透露著照顧弟弟的賢慧碩媽形象。

★音色溫柔跳舞最努力

Jin的聲線高亢又帶著溫柔特質，在防彈少年團裡經常和Jimin與柾國的歌唱部分重疊，再加上兩位忙內都是舞蹈主力，Jin獨唱的機會顯得少之又少，為了配合整體，頭幾年還必須壓低嗓音，和低音聲線的V搭在一起唱。好在

到了《WINGS》專輯，Jin的SOLO曲〈Awake〉給了他一個平反的機會，這首歌讓Jin的聲線魅力爆棚，RM談起這首歌時說：「Jin哥真的好了不起啊！這首〈Awake〉我光聽就覺得會大發了。這首歌除了SUGA哥之外，公司所有音樂製作人都參與了創作，Jin哥是我出道前最無法理解的人，真的很從容、很有主見，我個人覺得生活要過得熾烈，看著Jin哥，我的想法改變了很多。Jin哥在背後做了很多努力，Jin哥這首SOLO曲真的很棒。」

Jin在防彈的另一大特色，便是和RM一樣，被列為不擅長舞蹈的代表人物。

因為接觸舞蹈的時間較晚，根本沒有底子可言，卻加入了一個舞蹈風格銳利的刀群舞偶像團體，而他和RM又剛好是團體裡個頭最高的兩位，刀群舞時經常被編排在兩側後方，因此和RM被並稱為「雞翅組」。非常懂得自娛娛人的Jin，每當上節目被cue跳舞時，總會拿出招牌的「交通舞」來娛樂大家，也許和Jimin、柾國、J-Hope比起來，Jin的肢體協調能力真的差很多，但看到每

一支防彈的 MV 中，那整齊劃一的舞步，你還是得佩服雞翅組得花多少努力才能跟上大家的腳步，讓防彈的刀群舞招牌不會被砸。雖然 Jin 幾度哭訴新歌舞步愈來愈難，但隨著這些愈來愈高難度的舞步，Jin 由最初僵硬的肢體擺動，到現在已經與隊裡擅長跳舞的成員站在一起刀群舞時，也不會有太大的差異了。

成員們當然也都給予了他最大的鼓勵和幫助，也曾說過：「珍哥是努力型的那種人，真的很認真在練習，早已經脫離舞蹈黑洞的深淵了。」

BTS

防彈少年團

第四章

SUGA

閔玧其

★外冷內熱創作擔當兼 Rapper ★

SUGA 슈가

本名：閔玧其 / 민윤기 / Min Yun Ki

生日：1993 年 03 月 09 日

出身地：大邱廣域市

學歷：全球網路大學放送演藝學系

職位：Rapper、音樂製作人

身高：174cm

體重：59kg

血型：O 型

SUGA 本名閔玧其，藝名是「Shooting Guard」（得分後衛）的音節縮寫，在防彈少年團中擔任 Rapper 與歌曲製作。談起 SUGA 最令人印象深刻的地方就屬他的「醉酒嗓」了。他獨特的嗓音及說話方式，多次在綜藝節目上被主持人笑稱是不是喝醉酒，只不過在綜藝節目上成為意外笑點的聲音念起 Rap 來可是爆發力十足。

★音樂啟蒙立志當 Rapper

小學五年級時的 SUGA，因為無意間在電視上看到了 Stony Skunk 的表演後，開始對音樂產生了興趣。2006 年（以台灣年齡算法當時 SUGA 年僅13歲）聽到 Epik High 的〈FLY〉之後，更確定了他想要當 Rapper 的想法，從此 SUGA 便與「音樂」分不開了。在一般人還對未來懵懵懂懂盡情玩耍的時候，閔玧其已經朝著自己的夢想前進，還是學生的他開始做音樂，後來以

「Gloss」這個藝名，作為地下 Hip-hop 組合「D-TOWN」的成員活動。

在「D-TOWN」中他一手包辦作詞、作曲以及 MIDI 編曲來精進自己的實力。2010 年創作了一首名為〈518-062〉的歌曲，內容述說的是南韓著名的光州民主化運動，歌名的 518 為事件發生的日期，062 則是光州的郵遞區號。

當時高中的他是因為參加《5.18 歌謠季》的關係才以光州事件為主題寫歌，且並未入選，出道後 SUGA 受訪時提及此事也曾說過「現在聽起來太業餘，覺得很害羞」，但當時才 17 歲的他可以創作出這樣的歌曲，便已經不難看出他在音樂上的才華。

★入行初衷想當音樂創作人

2010 年，SUGA 以〈So Fresh boy G's in the building〉這首歌，參加 Big Hit 在大邱舉辦的試鏡進入了公司，成為第二位入選防彈少年團的成

員。他當初進入 Big Hit 時本來只想當個詞曲創作人，卻沒想到陰錯陽差地成為了防彈少年團的成員，成為了他曾經很抵觸的「偶像」。

出道後他也曾在綜藝節目上對公司代表理事房時赫開玩笑地說過：「代表曾經跟我說過『玧其啊！你會成為像 1TYM 前輩一樣的那種組合。不需要跳舞什麼的，只要做旋律就好，只要用心做 Rap 就好。』結果現在電視台裡我們的編舞是最累的。」

雖然他嘴上抱怨，每天仍然花上十幾個小時的時間練舞，高難度的舞蹈練習結束後也沒有馬上休息，而是到工作室中繼續寫歌到天亮。這樣龐大的工作量讓他習慣了一有空檔就補眠，也因此阿米們總是常在花絮中看到 SUGA 在睡覺，在防彈少年團當中也是「無氣力代表」，真的不是 SUGA 愛睡，只是他把所有心力都放在作曲及舞台上了。

他的堅持也絕非一兩天，團員曾在節目中透露，SUGA 至今仍然每天最少

★嘻哈與偶像的拔河

如今說起防彈少年團，已經是眾所皆知的世界級團體，然而剛出道的他們卻因為「嘻哈團體」的稱號而飽受外界質疑。尤其地下Rapper對於他們以「偶像」身分打著「Hip-hop」的名義活動更是有不少批評。出道前便以地下Rapper身分活動而小有名氣的SUGA以及RM更是首當其衝。2013年11月21日SUGA和RM參加了金風賢評論家的Hip-hop一週年紀念招待會，當時他們在聚會上疑似被其他嘻哈歌手批評，引起了不小的風波。

當天的聚會上，話題討論到「偶像」與「Hip-hop」是否能畫上等號這件

會寫一首歌，也讓人想起他曾說過：「我覺得想成就某件事的人是不能犯懶的，所以只要沒有行程我就會待在工作室裡。」SUGA驚人的才華不僅僅是天份，為了夢想他背後所付出的努力恐怕同樣不是常人能夠想像的。

事。嘻哈歌手 B Free 提出：「偶像

不是音樂，而是工業的概念。」並且主張 Hip-hop 是有些男子氣概跟大男人

主義的文化，與偶像的本質是相互牴觸的，嘲諷 SUGA 以及 RM 為了錢背叛了

「Rapper」成為了「偶像」。

面對其他嘻哈歌手有如連環砲般一個接著一個的刁難提問，SUGA 與 RM 在

聚會上展現了高 EQ 的應對進退，最後事件雖然順利落幕了，卻也證明當時仍

有不少人對他們持有偏見與質疑。甚至連 SUGA 在後來製作的 Mixtape 中，

都坦承曾陷入自己到底是「偶像」還是「Hip-hop Rapper」的矛盾想法，直

到後來才想通，認為兩者是並存的，而自己想做的，只不過是透過音樂傳達

想法給大眾而已。

★成名代價接受不同的自己

每次接受訪談，總是話不多的SUGA只有在提到音樂時，才會滔滔不絕的大聊音樂理念。然而這麼熱愛音樂的SUGA，最初決定要走這條路的時候家人卻十分反對。為了音樂他與家人鬧翻，獨自一個人離開大邱到首爾闖蕩。

他曾在金風賢評論家的 Hip-hop 一週年紀念招待會上說過：「老實說，我只是想讓更多人聽到我的聲音和音樂，即使寫一首賣一首，我也連十元都賺不到。我討厭這樣的現實，我也很討厭煙燻妝，但是在大邱做音樂真的很困難，所以我結束一切來到首爾。」

他一邊打工賺錢買樂器，為了省錢買樂器走了兩個多小時的路程，甚至在極大的壓力下得了憂鬱症與人群恐懼症，當父母來到首爾陪他去看醫生時，他連面對父母都覺得陌生。這些種種辛苦的過程他一直默默獨自消化，直到2016年他以「Agust D」名義發行首張個人 Mixtape 後，大眾才得以透

過歌詞瞭解他經歷的低潮與成名必須付出的代價。

「Agust D」倒過來看就是「DT SUGA」，代表著大邱出身的 SUGA（DT 為大邱的縮寫，D-TOWN 也是由此命名）。專輯中一共收錄了十首歌，每一首寫的都是他的故事與一路走來的心境，比起在「防彈少年團」中所做的音樂，這張同名專輯《Agust D》更接近真實的閔玧其。整張專輯的開頭，SUGA 以他獨特的唱腔及強烈的 Rap 宣告他的成功，並數落那些曾經不看好他的人。在這張專輯中提到，為了追求夢想離開家鄉的他如何被社交恐懼症所折磨，以及內心對於成為「偶像」而不是所謂真正的「Rapper」而感到痛苦的種種想法，最後用和 Suran 合作的〈So Far Away〉做為結尾，希望能給其他一樣為了夢想四處碰壁的人們一點安慰。

這張專輯也受到美國專業音樂媒體「FUSE TV」肯定，進入「THE 20 BEST MIXTAPES OF 2016」榜單中，甚至連美國告示牌也對他的音樂才華大

力稱讚。不知道是否因為這張 Mixtape 讓他把所有的情緒都釋放出來了，發行 Mixtape 後的 SUGA 變的更加活潑有自信，做起事來似乎也更游刃有餘，過往高冷的形象漸漸的消失，變得不拘束了，因此讓不少阿米笑稱「SUGA 的 Swag 掉光了」。

★高冷外表溫柔內心

雖然 SUGA 給人的第一眼感覺較為高冷，但其實他寵粉絲可是出了名的。為了粉絲，即使自己不是那麼喜歡裝可愛，被要求時還是會照做，更因此被阿米們封為「危險的男人」。起因是 2014 年的某場簽售會上，有位 A.R.M.Y 對著 SUGA 大喊：「閔玧其！你這個危險的男人，讓我這麼辛苦，你要對我負責！」沒想到 SUGA 反而變本加厲的裝可愛，讓對方大喊「我要告你！因為你讓我很辛苦」。與粉絲間可愛的互動讓 A.R.M.Y 們津津樂道，而

這「危險的男人」後來甚至還被 SUGA 寫進〈Pied Piper〉的歌詞中呢！

除此之外更令粉絲們感動的還有 SUGA 生日時的「逆應援」。一般而言都是粉絲送生日禮物給偶像，而 SUGA 卻在他生日時反過來準備禮物給粉絲，從 2014 年開始一連送了兩年，直到後來行程滿檔無法繼續才做罷。

2014 年 SUGA 生日時曾說：「每天都收到很多粉絲的禮物，一直覺得很對不起和遺憾，現在終於是我回饋給大家的時候了。」而他也不是隨便說說而已，從買禮物到包裝通通都是 SUGA 自己來。300 份禮物上每一份都有不同內容的紙條，全都有他親手所寫下想對粉絲們說的話。甚至後來發現禮物不夠，SUGA 還加碼準備了 50 份。連隊長 RM 都忍不住吃醋開玩笑的說：「他從來沒準備過這些給我們，好失落啊。」隔年生日他甚至準備了已經儲值金額在裡頭的交通卡，希望粉絲們來看他們的時候可以用得上，實力寵粉的種種行徑不言而喻。

SUGA雖然不是防彈少年團中最年長的大哥，平常對其他人也總是表現出一副漫不關心的樣子，但其實他很會照顧團員。J-Hope就曾提到過，在練習生時期年末團員們都回家，只有他一人待在宿舍時，SUGA不僅打電話來關心，最後甚至買了炸雞回到宿舍陪他。Jin在接受雜誌訪談時也會透露：「我們在練習生時期，有一次V被公司的人罵了，那時SUGA說：『自己闖的禍要自己承擔。』還找V談了好幾次⋯⋯但是最後SUGA還是陪著V一起去找那位職員道歉了，真的是非常有情有義的人。」從這些種種小事，都不難看出SUGA總是以自己的方式在關心團員。

★世界舞台坦然面對自己

防彈少年團如今的高人氣，全是靠著他們深厚的唱功以及精湛的舞技，從出道至今一步一腳印努力而來，只不過人氣越來越高，要消化的行程也就

越多。2015年12月防彈少年團原本要在日本神戶舉行演唱會，不料彩排時SUGA及V卻發生昏倒意外，演唱會只好臨時喊卡。

事隔15天後，平常甚少發文的SUGA難得在推特上發表了一連串的長文，表示很難過給粉絲帶來傷害：「我很喜歡站在舞台上，直到現在都很喜歡。17歲的時候，我連在2位觀眾面前表演，都可以理直氣壯地直視他們的眼睛，可是出道之後，我好像對自己無法那麼光明磊落了，因為我比誰都清楚自己的不足。後來，我在『花樣年華 on Stage』的第一天公演，久違地堂堂正正地與觀眾對眼了。但是，自從無法站上神戶第二天演出的舞台後，我又再度無法堂堂正正地面對人群。」自責的他連覺都睡不好，於是獨自一人回到沒有登台的神戶世界紀念館，從售票口、入口、還有公演場的每個角落走了一回，想親身感受粉絲們當時的心情，即使身體不適不是他能控制的事，他還是將責任都往自己身上攬，讓人感受到他對粉絲有多麼重視。

★秉持音樂理想繼續說故事

縱使現在防彈少年團的曲風更加多元了，不再只有強烈的嘻哈風格，但他們想做的音樂還是一直沒有改變。就如同SUGA說的：「我想做屬於我們的音樂，能夠透過音樂告訴大家我們的故事，想代替某些人說出他們內心的故事，讓大家都能引起共鳴。」相信今後的防彈少年團還是能秉持著他們的音樂理念繼續說故事給大家聽。

而用生命在愛著音樂的SUGA，也是防彈少年團裡第一位幫其他歌手製作歌曲，並公開發表的團員。他替Suran創作的〈WINE〉也拿下了2017年MMA的「R&B/Soul」以及「Hot Trend」獎項。首次與其他歌手公開發表製作歌曲就有張亮眼的成績單，也期許SUGA今後與更多人的合作中，能替粉絲帶來更多令人驚艷的作品。

BTS
防彈少年團

★ 第五章 ★

J-Hope
鄭號錫

★舞技高超 Rap 唱歌樣樣行★

J-Hope 제이홉

本名：鄭號錫 / 정호석 / Jung Ho Seok

生日：1994 年 02 月 18 日

出身地：光州廣域市

學歷：全球網路大學放送演藝學系

職位：Rapper、領舞

身高：177cm

體重：65kg

血型：A 型

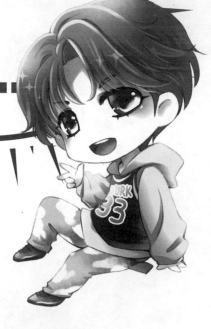

J-Hope 本名鄭號錫，在防彈少年團中是舞蹈擔當以及 Rapper Line 之一，而從 J-Hope 的藝名就看得出來，他是為防彈少年團帶來希望，以及注入滿滿正能量的成員。

★藝名改變個性，防彈希望的來源

從舞蹈、Rap 再到歌唱，幾乎全能的 J-Hope 在防彈少年團中更有一個最重要的職責——那就是「希望」的來源，這正也是製作人房時赫為他取了 J-Hope 這個藝名的初衷。取其姓氏鄭（Jeong）的「J」，加上希望的「Hope」，就此鄭號錫成了防彈少年團中的「J-Hope」，寓意不僅是團隊中的希望，也有為每個人帶來希望的意思。只不過最初做為練習生來到 Big Hit 娛樂時，J-Hope 卻非常害羞，由於成員 SUGA 是第一個主動和 J-Hope 說話的人，因此那個時期 J-Hope 便無時無刻跟在 SUGA 身後，就像個小跟班。

而如今在鏡頭前的 J-Hope，已經是個開朗活潑，幾乎隨時保持笑容，甚至沒有負面情緒的人，更時常在成員們都感到疲累的時候，替大家加油打氣。隊長 RM 就曾說其實 J-Hope 才是真正的隊長，更表示每次到海外都很感謝 J-Hope，因為他總是會把握機時機，調整成員們的情緒。而貼心的 J-Hope 也總是默默的照顧著團員，無論是上節目還是頒獎典禮，誰的鏡頭少了，J-Hope 就把誰推出來，只為了讓成員們多點鏡頭，自己少了卻沒關係。

而且這樣的貼心還不只在成員之間，2017 年在新加坡參加「Music Bank in Singapore」演出時，就有粉絲拍下防彈少年團與穆斯林粉絲「禮貌距離」的自拍影片，大讚防彈少年團很貼心，特別留意不去觸碰穆斯林粉絲。而當時就是因為 J-Hope 先留意到粉絲戴著穆斯林頭巾，才主動提醒其他成員，在自拍過程中避免肢體碰觸。J-Hope 這樣貼心的小舉動，看在粉絲們眼裡怎麼不會感動呢？

★綜藝擔當隨時充滿活力

成為防彈少年團希望力量來源的 J-Hope，也將這份「快樂」展現在綜藝節目上，身為防彈少年團公認的綜藝擔當，J-Hope 不僅和團內老么柾國同樣是女團舞販賣機隨 Call 隨跳，每次跳女團舞蹈時 J-Hope 不僅能自己再進化，加入誇張的表情動作，讓人看得拍手叫好。更別說 J-Hope 專業級的撒嬌功力，毫無偶像包袱的他，隨時可以使出必殺技對著鏡頭嘟嘴賣萌，甚至可以用可愛的聲音唱歌跳舞。有一次和柾國一起擔任音樂中心的特別主持人時，柾國被安排要展示撒嬌三種 SET，就是由 J-Hope 傳授撒嬌秘訣給柾國。

另外，J-Hope 也是節目中的接梗王，總是不時發出歡呼聲炒熱現場氣氛，讓成員直呼真的很佩服 J-Hope 的活力。只是有時候私下的 J-Hope 看起來冷靜又安靜，與在表演節目錄影時皆表現出充滿希望、又常帶歡笑的模樣，形成極大反差。成員就說這是因為藝名讓 J-Hope 改變很多，甚至開玩笑表

示「J-Hope 在出道前不是很快樂，都是藝名讓他改變的」，只是因為太過開朗，也讓成員覺得困擾，還一度希望 J-Hope 不要在鏡頭前猛裝可愛，甚至吐槽說每次聽到 J-Hope「厚比、厚比」地叫著自己就會覺得很難受。

隊長 RM 更誇張地表示：「如果可以回到出道以前，會告訴房時赫不要給他取 J-Hope 這個名字。」連 SUGA 也開玩笑說：「乾脆讓 J-Hope 改名叫 J-sad 好了。」雖然偶爾對活力太過充沛的 J-Hope 感到些許無奈，但成員們對 J-Hope 的喜愛可是完全展現在鏡頭前。2016 年防彈以《WINGS》專輯回歸時，粉絲曾經要求他們親自設計歌曲的應援口號，J-Hope 立馬誇張地拉長音大喊自己的名字，沒想到成員 SUGA 居然記住了這段插曲，之後於音樂中心後台，當成員們聚在一起看舞台演出時，只要 J-Hope 一出現，SUGA 便會故意大聲地喊著 J-Hope 的名字，也讓 J-Hope 一詞成了當時粉絲之間的流行語。

★街舞專長舞蹈領袖

來自光州的 J-Hope 出身於勝利學院，也就是 BIGBANG 成員勝利所營運的舞蹈研究院學院，特別擅長 popping。J-Hope 從中學一年級開始跳街舞，常在各種比賽中得獎，原本在光州就非常有人氣，不過在成為防彈少年團團員之前，J-Hope 曾經參加過 JYPE 公司試鏡，後來才加入 Big Hit 娛樂。

雖然 J-Hope 的舞蹈實力最好的成員，甚至被防彈少年團的編舞家孫承德評為防彈少年團中舞蹈實力最好的成員，但由於防彈少年團一開始被定位成「嘻哈組合」，成員們大多不擅長舞蹈，加上作為 K-POP 偶像團體，防彈少年團的舞蹈風格，多是整齊劃一強而有力的刀群舞。對以前跳街舞，舞蹈以技巧取勝的 J-Hope 來說，為了能跳出融入團體的刀群舞，要被迫要改掉街舞的許多習慣，可說吃盡了苦頭。不過靠著天生對舞蹈的使命感，不只讓自己在舞蹈上表現到最好，J-Hope 更扮演著督促成員一起進步和成長的關鍵角色，

平時會主動引導成員練習。編舞家孫承德就說過，當他在休息時，J-Hope都會主動幫助其他成員，點出每個人的不足之處，每次上台表演前，他也會帶領成員圍成一圈，仔細叮嚀舞步再次強調表演的重點，因此J-Hope被稱作防彈少年團的舞蹈隊長實在一點也不為過。

只是責任感強大，對自我要求嚴格的J-Hope，有時候也會對成員帶來巨大壓力，成員就會爆料平時看似隨和親切的J-Hope，只要一開始練舞就會變另一個人，表情瞬間變的嚴肅，一點玩笑都不能開。忙內柾國就說過：「覺得J-Hope最討厭的時候，就是要大家一起跳一次編舞的時候。」還有2016的SBS歌謠大戰，當時在後台，大哥Jin因為忘了舞步而請Jimin再教他一次，兩人原本一邊練舞一邊打鬧，沒想到J-Hope一出現後，空氣就像瞬間凝結，Jin和Jimin當場再也笑不出來。

即使J-Hope對其他團員「居然會忘記舞步」這件事感到不可思議，還

一度朝其他人板起臉來，但依舊細心地一個一個動作仔細教導，也得見他對舞蹈認真的態度。

★ Freestyle 實力屢獲認證

要說 J-Hope 的舞蹈實力到底有多強，舉例來說，2017 年推出的歌曲〈DNA〉，就被視為防彈少年團史上最難的編舞，結尾部分的高難度舞蹈動作，成員更花了 4 個小時才學好，但沒想到 J-Hope 只花了 10 分鐘就學會，而且還是在其他成員都學完的隔天，只請 Jimin 稍微的示範一下立馬就學起來了，J-Hope 超強的舞蹈學習能力，也讓成員直呼果真是「有才能的人啊」！

還有歌曲〈No More Dream〉演唱會版本的 Dance Break 中，J-Hope 站在 Center 位置領舞，做出的 WAVE 性感又撩人，緊抓住粉絲目光。而歌曲〈鴉雀〉最後的即興編舞，J-Hope 每次都能展現出不同的舞步，顯示他深厚

的Freestyle的實力，也都是防彈歌迷絕對不能錯過的表演片段。

除了改掉街舞習慣，改跳團隊的刀群舞難不倒他之外，平時在舞蹈上J-Hope更是不斷自我精進。過去還在V Live的直播中開了「Hope On The Street」的單元，除了把平時練習街舞的模樣透過直播讓粉絲也看到之外，也會邀請其他成員一起參加。

這麼熱愛舞蹈的J-Hope，就像是用生命在跳舞，也終於在2016年的《WINGS》專輯等到讓他發揮才能的機會，前奏曲〈Intro：Boy meets evil〉2分多鐘的MV中，J-Hope強烈的獨舞一曝光，立刻震撼大眾的視線，像是從原地跳起後再用力踏碎地板，把右腳直接抬舉到脖子後方，還有將身體向後反折，只用一支手支撐著身體，再換成另一隻手維持著同樣動作，甚至整個人側身飛躍起來，以及蹲在地上單手支撐後空翻——這一系列高難度編舞，除了一氣呵成外，還得同時兼顧表情演技，展現了J-Hope硬底子的

舞蹈實力。

J-Hope 完美的演出不但令人讚嘆，還意外曝光了巧克力腹肌的好身材。

但為了呈現這支高難度的舞蹈，J-Hope 花了整整一個月時間練習，從公開的練習影片中，更可以看到 J-Hope 咬牙苦撐的模樣，超強意志力再次讓人敬佩。而辛苦練習的成果不只展現在 MV 中，2106 年的 MAMA 頒獎典禮上，J-Hope 就和 Jimin 一同完成了〈Intro：Boy meets evil〉的雙人舞蹈，同步率幾乎百分之百的完美演出贏得全場掌聲。

★努力不懈苦練 Rap

在〈Intro：Boy meets evil〉中，J-Hope 展現的不只有舞蹈，還有 Rap，但其實 J-Hope 當初成為練習生時完全不會 Rap，是從零開始學習。作為 Rapper Line 的一員，比起另外兩位原本就是 Rapper 的 RM 和 SUGA，要跟上

他們，可見 J-Hope 做了多少努力。也同時展現出 J-Hope 作為一名 Rapper 的可塑性和潛力特別大。憑著獨特的嗓音與加倍的努力練習，J-Hope 很快的熟悉了 Rap 的技巧與填詞技術，尤其在 Rapper Line 的系列代表歌曲〈Cypher〉中，J-Hope 的 SOLO Part 展示出掌握全場的表演張力，都證明他已經是位名副其實的 Rapper。

而且不只練習 Rap 而已，J-Hope 更從原本完全不會做音樂，慢慢開始學習作詞作曲，儘管用拼湊的方式製作音樂要耗費相當多的時間，但 J-Hope 依舊努力不懈。隊長 RM 更稱讚過「J-Hope 有打造流行歌曲的能力，特別擅長寫適合大眾的旋律」，形容 J-Hope 在創作時就像一把利刀，總是能創作出緊抓住歌迷的耳朵的旋律。

除了舞蹈擔當之外還會作詞作曲，J-Hope 的歌唱實力也受到粉絲肯定，原本在〈春日〉這首歌曲曝光時，還有部分阿米替 J-Hope 在歌曲中的份量

★膽小易受驚嚇製造笑點

舞台上總是充滿笑容的 J-Hope，私底下卻是膽子很小的人，怕高，怕蛇，怕恐怖箱幾乎什麼都怕，動不動就受到驚嚇，老是尖叫。有一次在遊樂園面對殭屍，J-Hope 不僅被嚇到「花容失色」，還在拔腿狂奔的過程中掉了鞋子也渾然不知。而原本就相當害怕乘坐各種刺激遊樂設施的他，在準備和成員一起搭乘香蕉船卻差點掉到海水裡時，立馬大叫「我不要玩了，我不要玩了」，失控的模樣讓防彈成員與工作人員都忍不住笑了出來。

還有次在國外挑戰雲霄飛車時，因為 J-Hope 臉部表情實在太猙獰，讓製作單位在播出時只好幫他打上馬賽克。不過即使膽子非常小，某次團體綜

★親情是永遠的感情罩門

雖然總是活力十足，但只要一提起家人便是 J-Hope 的罩門，2014 年成員幫 J-Hope 準備驚喜生日影片，看到家人突然出現在影片中，J-Hope 的眼淚立馬飆出來，感人的一幕連一旁的防彈成員也被感動，紛紛紅了眼眶。

更別說 2016 年《WINGS》專輯中，J-Hope 的個人 SOLO 歌曲就是寫給媽媽的，曲風按照 J-Hope 本人的個性，充滿歡樂的氛圍，J-Hope 把出生到現在，從媽媽那邊感受到的情感，自然而然地寫了進歌裡。J-Hope 特別在歌曲中感謝媽媽對他一路以來的支持，並且自豪地對媽媽說「現在開始可以依靠我了」，J-Hope 也表示媽媽聽了之後很喜歡，甚至其他團員的母親也

藝節目中為了完成任務，J-Hope 還是硬著頭皮，鼓起勇氣挑戰高空彈跳，展現身為男人的一面。

都很羨慕。J-Hope 更在 2017 年「THE WINGS TOUR」首爾場的第一天，也正是他本人的生日，在高尺巨蛋中當著 2 萬多名歌迷面前，親自對著到場的媽媽演唱這首歌曲傳達感謝，留下了意義非凡的時刻。

★大家的希望，防彈的希望

「我是大家的 Hope，你們是我的 Hope，我的名字是 J-Hope。」這是 J-Hope 每次和歌迷打招呼的固定台詞，也是對防彈少年團 J-Hope 最貼切的形容。靠著自身努力彌補不足的部分，從只會跳舞到全能偶像，甚至成為所有人希望的力量，J-Hope 一路以來的努力，連成員都讚嘆真的是個帥氣的男人，J-Hope 會說過：「希望可以一直做喜歡的音樂，跳舞直到再也跳不動為止。」而 J-Hope 也於 2018 年 3 月發表了個人 Mixtape（混音專輯）《HOPE WORLD》，這張完全屬於 J-Hope 個人的專輯，也對粉絲們展現了他不同的面貌。

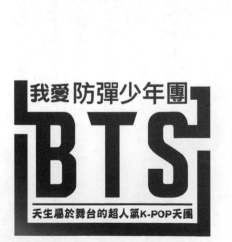
我愛防彈少年團
BTS
天生屬於舞台的超人氣K-POP天團

BTS
防彈少年團

第六章

Jimin
朴智旻

★性感魅力十足的暖心天使★

Jimin 지민

本名：朴智旻 / 박지민 / Park Ji Min

生日：1995 年 10 月 13 日

出身地：釜山廣域市

學歷：全球網路大學放送演藝學系

職位：Vocal、領舞

身高：173cm

體重：61kg

血型：A 型

★腹肌擔當打響名號

防彈剛出道受到矚目的主打歌〈No More Dream〉，Jimin可說是靠此歌一戰成名，舞步兩段高潮處都由Jimin主導，一是副歌處Jimin邊跳舞邊掀起上衣露出巧克力腹肌，再來就是最後一段，五個人站一排後，柾國抱起Jimin飛躍每個人的背踩過去，這不僅需要絕佳的默契，也需要柾國的臂力和Jimin的腰力達成，於是Jimin便有了腹肌擔當的封號。有趣的是，這首歌一開始的編舞其實是要七個人一起秀腹肌，最後決定由Jimin來負責，其他團員們爆料，害羞的Jimin最初其實非常抗拒露腹肌。

Jimin的本名朴智旻，家鄉在釜山，有雙可愛的瞇瞇眼，是防彈少年團裡的溫暖天使。舞台上會跳出性感撩妹舞蹈，舞台下卻是個害羞的大男孩，雖然常常淪為團欺，卻總是以溫柔的個性守護著每位團員。

歌曲發表後，隨著受到大眾喜歡，Jimin 的自信心上升，團員們笑稱：

「第一次表演時是羞澀地用一手掀起衣服，到後來會用輕浮又性感的表情兩手啪啪啪地掀。」J-Hope 還補充說某次 Jimin 練習完甚至用釜山方言問他：

「號錫啊！我這樣是不是很性感呢？」RM 則說：「他以前甚至跑來跟我商談，說他真的很不喜歡露腹肌啊！」但是這樣的 Jimin 隨著腹肌獲得關注與人氣，自信心也提高了許多呢！

另一大腹肌賣點，則是在 2014 年 MAMA 頒獎典禮時，和 Block B 的尬舞舞台，Jimin 和 J-Hope 作為 BTS 代表，在尬舞最後脫掉帽 T，並且把背心一撕露出上半身，讓全場為之驚呼。這個舞台也成為 Jimin 的腹肌代表作。撕完衣服後，接下來 BTS 的表演歌曲，Jimin 裸上身只穿著毛茸茸外套跳舞，也成為他 Man 爆的代表形象之一。

在舞台上性感無比的 Jimin，經常因此圈得不少粉絲。2015 年的

MBC 歌謠大戰，BTS 演唱神話的〈Perfect Man〉，一頭橘髮的 Jimin 唱到副歌時，一邊撥著頭髮一邊帥氣的脫掉外套（其他團員都乖乖穿外套），最後僅有他穿著短袖汗衫帥氣地領舞，這次雖然沒有露出任何肌肉，但光靠他魅力無比的眼神和舞蹈動作，就讓許多觀眾留下深刻印象。

有點健身概念的人都知道，腹肌這玩意並不是會一直留在身上的，必須嚴格控制飲食將體脂肪降低，再搭配腹部重訓才能保持。Jimin 在 2013 年剛出道時就被賦予「腹肌擔當」，壓力自然相當大。曾有團員透露，Jimin 正在洗澡時，某位成員進去浴室後發現 Jimin 正開著蓮蓬頭的水做伏地挺身，問他幹嘛這樣做時，他回答因為洗澡前忘了做，但如果洗好了出去再運動又會流汗，所以乾脆邊洗邊做，可見腹肌擔當壓力還真大。

不過因為行程繁忙以及新歌愈來愈多，掀起腹肌的舞蹈動作漸漸不再成為主打，2016 年 Jimin 接受訪問時被問到腹肌還在嗎？他拍拍自己肚子

發出清脆的咚咚聲，回答昨天吃了牛肉湯、包肉、餃子等，意指大家別太期待腹肌了唔。

Jimin 同時也順便出賣了其他成員的腹肌狀況，Jin 沒有腹肌，J-Hope 在燈光很好的影片中會出現，RM 和 SUGA 沒有，V 露過肚子因此也沒有，唯一有的是忙內柾國，但是他不給看！但即使不需要露腹肌了，Jimin 也曾表示，就算不露肚子，他的服裝設定也經常是無袖上衣，看來二頭肌也是 Jimin 的賣點之一啊！

★舞台性感魅力與害羞個性

Jimin 是防彈裡的高音主唱，國中時受到 Rain 的影響立志做歌手，練習生時期受到 BIGBANG 的太陽和 Chris Brown 的音樂影響，也因此他的特技之一就是模仿太陽的嗓音唱歌。另一個個人技則是特別會用嘴巴接東西，不

論怎麼拋，Jimin 就是能用嘴巴準確地接到。

他在舞台上經常用魅惑眼神和手勢迷倒萬千少女，成員們也一致公認 Jimin 有股天生的舞台魅力，如果以 RM 的一句話來形容，那便是——「Born to Sexy」。

但如果你誤以為他在舞台下也是一個自信滿分的情聖男子，那你就錯了。

在許多防彈的影片和綜藝節目中可看見，Jimin 其實是個尷尬和句點王，他不會說出特別好笑的爆點句子，但卻常常被主持人與團員們虧到害羞無比。

每當被推出來表演他最擅長的現代舞時，又能把現場所有人的目光吸走，舞台下的蠢萌和舞台上的霸氣是 Jimin 最大的特色。

他的笑點超低，團員們隨便一個動作或說笑，就可以引起他前翻後仰的大笑，也因為看著他笑特別療癒，所以成員們特別喜歡逗他，某方面來說也可以說是在欺負他。他自爆有次去看了 4D 電影後，因為覺得太神奇了所以就

大喊「哥，字幕居然飄在空中欸！」哥哥們覺得太丟臉了所以就不停的嘲笑，這一類小故事在防彈成員們的相處中層出不窮。

★高難度舞步擔當兼撩妹高手

Jimin 的舞蹈有許多招牌動作，除了拉高衣服露出腹肌以外，防彈剛出道時許多高難度的舞蹈動作都由他包辦，例如〈NO More Dream〉當中，被柱國抬起來連續踩五個人的背，以及〈We are Bulletproof Pt.2〉與〈N.O.〉都由他負責騰空720度翻轉的橋段，可見他數一數二的腰力與柔軟度。其他慣有的舞蹈動作，則如〈血汗淚〉和〈DNA〉中，都有往後折脖子的動作。另外就是〈Fire〉裡著名的魔性333，意即3分33秒處一段高速的腳步踩踏舞步，雖然是全體的舞步，但是Jimin 作為領舞是最顯眼的存在。在演唱會舞台上，每當要重現魔性333時都會讓他示範。

此外，Jimin 的彈跳力也非常驚人，彷彿內建鋼絲。每當有全體一起往上跳的舞步時，截圖一看，Jimin 的腳都是縮起來的，而且跳得最高，無論在〈Fire〉或是〈Not Today〉裡，Jimin 跳起來總是跳的高高地縮成一團。另外因為練習現代舞的關係，他的肢體也相當柔軟有線條。

Jimin 雖然舞跳得好，卻也是舞台意外最多的一名成員，跌倒、衣服撕破等小黑洞特別多。2017 年底防彈在 SBS 人氣歌謠拿到第一名，當 J-Hope 和 V 露出驚訝的表情，觀眾們一頭霧水，緊接著看到地上一團「黃黃的物體」，在講感言時，Jimin 試圖避開鏡頭走到另一邊，卻在一瞬間滑倒了，J-Hope 拉遠鏡頭來看，原來正是 Jimin 又和大地進行了親密接觸，霎時笑壞眾人。

Jimin 還被成員們爆料，他老說自己不會嬌，卻又特別愛撩頭髮，其實隊中的撒嬌和撩妹王根本都是他。另外由於在簽名會時，粉絲所送的髮箍、頭飾等禮物，偶像們通常都會來者不拒地戴上，所以像防彈裡性格自由的 V，

就是最常被粉絲玩壞的成員。但是 Jimin 卻是所有團員中崩壞照數量最少的人，原來每當他遇到不想配合的道具，就會拿著髮箍在臉前撒嬌，這副可愛模樣也總是讓粉絲折服，因此饒過了他。

有一回他被要求比手的大小，以小手著稱的 Jimin 露出尷尬的模樣也讓粉絲融化。但 Jimin 撩妹能力也是日益精進，接受美國媒體訪問時，主持人問大家來美國買了些什麼，其他人都正常回答，只有 Jimin 說「我買走你的心（I bought your heart.）」，此話一出讓團員們大呼「好會好會」！

★現代舞專長差點被刷掉

從釜山來到首爾打拼的 Jimin，最被人津津樂道的正是他是以釜山藝術高中第一名入學，而且還是現代舞的首席，這樣的他卻在防彈少年團出道前兩天差一點被淘汰，如此的人生翻轉可說相當戲劇性。

Jimin 的現代舞實力，在防彈出道後，於綜藝節目中經常展現在鏡頭前，另外也曾在 2015 年 KBS 歌謠祭 Butterfly 特別舞台，以及 2016 年 SBS 歌謠大戰等大型舞台，與一群現代舞者一起同台時，以絲毫不遜色的現代舞實力驚艷眾人。

現代舞給人的印象就是力與美，力量與延展性，韻律感和舞台表現力，不管多麼輕盈的舞蹈都需要力量控制，小到一個關節一個指頭，學會將力量收放自如。Jimin 跳舞時全身充滿力量，細節處理得很好，手指尖也感受得到力量的延續，跳舞還強調下盤的穩定性，尤其現代舞有許多空中騰飛的技巧，Jimin 不管是街舞還是現代舞，下盤的穩定性都極佳，從他的招牌技空中側翻，翻完以後還能穩定地站好，就是最好的證明。

★離開釜山前往首爾打拼

曾有認識釜山藝術高中老師的網友提到，Jimin當時在學校非常努力地練習，當老師知道他準備進Big Hit成為練習生時，曾惋惜地認為，憑著朴智旻的實力是可以出國進修的，要成為首席不只術科要強學科也得優秀，除了Jimin以外的舞蹈系的首席都是女性，可見Jimin若是沒成為偶像的話，在現代舞的領域發展肯定也能有一片天。

而2017年回歸時團員們回憶出道歷程，防彈從第一個成員RM入團後到七名成員到齊共花了兩年的時間，Jimin說自己練習生生活非常短，「差不多被淘汰8次有吧！」V跟著吐槽：「就我所知不是15次嗎……」SUGA則語出驚人地說：「他不是出道前一天還差點被淘汰嗎？」儘管如此，Jimin還是非常有自信地回應：「雖然當時很多人反對我加入，但防彈現在不是因為有我才完整嗎？」

他拋棄了一切從釜山北上首爾追夢，「不知道何時會被刷掉，那時候感覺最辛苦」這段話也透露出，為何剛出道時的 Jimin 總是一副對自己沒自信的模樣，但隨著防彈愈來愈成功，Jimin 早已不是當時的 Jimin 了。

★暖心天使身材嬌小成為團欺

舞台下的 Jimin，軟綿綿的聲音外加好欺負的個性，成為防彈裡的團欺，尤其 173 公分的身高，是全團最矮，而每次團員進行外貌排名時，他老是被排在末位。不管是團員還是阿米，談到他三句不離可愛，明明很會撒嬌，卻老說他根本不會，強調自己是釜山男子漢，但一開口就萌得大家一塌糊塗。

Jimin 雖然是防彈少年團的三大領舞之一，卻又同時是另外兩位 Dance Line 的欺負對象。J-Hope 喜歡捏著 Jimin 的臉說「好可愛唷！」，被捏的 Jimin 也不會生氣，就算生氣也只是弱弱地舉起手，用自己鮮黃色的帽 T 抵

抗說：「黃牌唷！」

明明底下還有兩個年紀更小的弟弟（Ｖ、柾國），Jimin 卻常被柾國欺負也不生氣。初出道時防彈團員們在天台上吶喊著不滿的影片中，只見 Jimin 生氣地對著柾國說：「我對你這麼好，卻老摸著我的頭說個子好矮，我比你大兩歲啊！飯比你多吃了 2,130 碗。」身高比 SUGA 矮一公分，老被經紀人叫小鬼，Jimin 的心聲台下其他團員和同事們笑得東倒西歪，這就是 Jimin 可愛的地方。

★單純個性不計形象演出

Jimin 的天使個性也是圈粉一大神器，因為他的脾氣好，大家喜歡鬧他。

就算是老么柾國老是不尊敬他比自己年紀大，Jimin 還是很疼柾國，因此被冠上「弟控」的稱號。和 Ｖ 之間的 95Line 更是團內出了名的好感情，柾國好

幾度看不下去兩個人狂曬恩愛而發出不滿。

Ｖ也曾說過，造就他花樣年華的第一順位是 A.R.M.Y，再來就是 Jimin，此番暖心告白感動所有人。而很常跌倒的 Jimin 有回在舞台上滑倒，Ｖ驚嚇的表情以及第一時間伸出手拉他一把的影片，也流傳在粉絲之間。還有一回 Ｖ做噩夢跑到 Jimin 房裡，隔天 Jimin 特別送他一個捕夢網作為禮物，讓其他團員們有點嫉妒這兩位只相差兩個月的同齡人。

Jimin 的外貌特色是嬰兒肥，上眼皮略腫形成可愛的瞇瞇眼，笑起來像月亮一樣彎彎的，還因為皮膚白，被粉絲取綽號叫「糯米糕」，Jimin 也說這是他印象最深的綽號。不過這樣的肉肉臉雖然相當討喜，但身為偶像的自我要求，Jimin 常常覺得自己長得不好看。

Jimin 經歷過一段慘烈的減肥歲月，他曾在《拜託了冰箱》節目中透露，在準備〈DNA〉期間「那時候不知道哪根筋不對，看了鏡子後想變得更帥氣，

也想加入隊內『帥氣的成員』行列。但減著減著突然野心就變大了，10天只吃了一頓飯！」此話一出讓現場來賓震驚，但他也說，後來知道這樣不行，那次之後就不敢再這樣了。

剛出道時的Jimin有一點綜藝尷尬，但隨著熟悉與自信感提升。

2017年到《認識的哥哥》錄影時，自爆笑起來很像韓國女諧星鄭茱莉，一表演後再經過對照圖，笑壞眾人，剛出道的嬰兒肥臉蛋甚至也曾被說像車太鉉。

表面上看起來總被團員們欺負的Jimin，溫柔的性格其實總是默默關心著大家。當RM遇上抄襲事件被抹黑時，他默默守護著隊長；演唱會上J-Hope的父母來了，J-Hope無聲地哭泣著，Jimin便去抱住他；V說奶奶過世了難過得淚流滿面時，Jimin也從背後環抱住他──這份溫柔同樣感動了許多阿米的心。他並不是特別會炒熱氣氛的角色，但Jin的大叔笑話不管多難笑，他

★成名壓力收死亡威脅

2017 年忙著在世界各地飛的防彈少年團，隨著粉絲愈來愈多，相對也有愈來愈多黑粉。正當他們忙著在美洲地區展開世界巡演時，沒想到推特上有一名暱稱為「防彈少年團那些傢伙醜爆了」的網友，發文威脅要奪走 Jimin 的生命，還上傳了兩支手槍的照片。此外，防彈去墨西哥參與《M Countdown》節目演出的時候，也曾有網友發出了手槍的照片，並說在演出現場要給隊長 RM 一個「驚喜」，還強調自己是認真的、不是在開玩笑。

名氣猶如兩面刃，有人喜歡自然也會有人討厭，這也是防彈少年團快速成名的代價。

也總是很捧場，他也是常常拿著攝影機的那個人，到處拍哥哥和弟弟，讓每個人都有出鏡的機會。

我愛防彈少年團
BTS
天生屬於舞台的超人氣K-POP天團

BTS
防彈少年團

⚡ 第七章 ⚡

V金泰亨

★社交美男團隊圈粉利器★

本名：金泰亨 / 김태형 / Kim Tae Hyoung

生日：1995 年 12 月 30 日

出身地：大邱廣域市

學歷：全球網路大學放送演藝學系

職位：Vocal

身高：178cm

體重：62kg

血型：AB 型

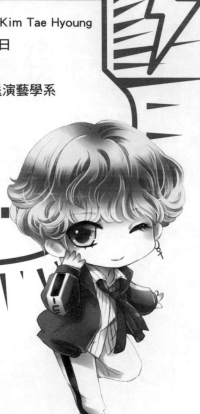

★隱藏版秘密武器

V是防彈少年團最晚曝光的成員，其他成員在正式出道前半年，就在防彈少年團的 YouTube 頻道「BANGTANTV」或 Twitter 陸續公開，只有 V 一個人在正式出道前幾天才亮相。也因為作為隱藏成員，為了避免曝光，當其他成員在出道前一起拍大合照、錄製日誌，甚至出席校園典禮時，V 都只能默默地待在一邊看著，還因此讓 V 在出道後一度飽受黑粉攻擊，質疑他是空降兵，才能在最後一刻加入成為防彈少年團的一員。

不過天生樂觀的 V 在出道後一個月，便自己錄製日誌影片，告訴歌迷其實他早從練習生時期就和成員們生活在一起，除了澄清之外也感謝那些在他曝光後給予支持的人們，接著就開始用他那連路人都可以吸引的致命魅力，一點一滴慢慢征服粉絲，證明了他是防彈少年團裡不可或缺的一員，甚至是「圈粉神器」。

★榮獲世界第一美男稱號

有著花美男外型的V在團體中一眼就讓人注意到，單眼皮卻深邃的眼眸，加上高挺的鼻樑，獲得了「CGV」的稱號，意思就是臉蛋帥氣得不像真實存在，也就是「帥得不像是真人」，反而像是用CG（電腦繪圖）所畫出來人物。還有粉絲把V的側臉照，拿去跟教科書上的黃金比例核對，竟然發現五官比例完全符合，讓V成為名符其實的「教科書美男」。除此之外，V的帥臉更得到國際認證，美國電影網站「TC Candler」公布的「2017年全球最帥臉孔」，第一名就是由防彈少年團的V拿下。

只是有著完美外型的V，卻也逃不過被成員開玩笑的命運，因為膚色較黝黑，V就時常被成員虧是不是穿著咖啡色絲襪，讓V本人好氣又好笑。不過V也用自己的高顏值證明了「時尚的完成度在於臉」這句話，酷愛寬鬆衣服的他，多次被目擊穿著像是睡衣、睡褲的外出服甚至拖鞋趴趴走，出現在

機場還有彩排的舞台上。儘管房間的衣櫃一打開後各式花襯衫和領帶，被成員直呼是阿公的衣櫃，但Ｖ依舊都用強大顏值消化，把被認為是突兀或是奇葩的新穿法，穿成了走在時尚尖端的新穎造型。更別說Ｖ在舞台上的演出更是搶眼，自信又充滿張力，重點是Ｖ豐富的表情，或是舉手投足間的誘惑，而且他也超級會對鏡頭放電，無論是邪笑還是舔唇，每次都重擊粉絲的心。

對於表情下足功夫的Ｖ，也常常在演出時被粉絲拍下「顏值爆表」的帥照，被稱作「史詩級飯拍」，尤其舞台燈光效果加持，讓Ｖ看起來更加帥氣逼人。

★自由靈魂四次元呆萌

舞台上的Ｖ霸氣側漏，但私下卻是個擁有自由靈魂，天然呆反差萌的大男孩，時常沉浸在自己的世界裡，也就是韓國人常常說的「四次元」。愛搞怪的Ｖ就像是從另一個星球來的，永遠讓人猜不透他下一秒會做些什麼，也

總會有一些令人意想不到的行為，例如在直播裡用喝紅酒的方式喝一瓶礦泉水，走路走得好好的都能撞上玻璃門，被柾國爆料吃完飯不洗碗後，還大言不慚地說：「不洗碗更好吃。」

不過V最喜歡的，就是亂玩他那一張帥臉，無論是用特效APP讓臉變型，還是加上鬍子，甚至是運用自己的臉部肌肉，做出各種搞怪表情，翻白眼、鬼臉，根本是表情包素材庫，讓粉絲直呼顏值高就是任性。除了喜歡做鬼臉之外，V有一次被懲罰絲襪套頭，結果索性豁出去熱舞起來，讓一旁成員看到全體笑瘋。

只是不怕醜態被流傳的V也有失誤的時候。他曾經不小心在推特上傳一張頂著素顏，戴著紅框眼鏡還有耳機的居家照片，事後發現自己誤傳的V趕緊刪除照片，還重新發文向粉絲喊話「請忘了剛剛的照片吧」，不小心按錯了，那不是我」，然後換上帥氣的出遊照彌補，再次強調「那個人不是我～我在

這裡啊～嗚哇啊啊啊～不要對我失望～那個是 APP 啦～眼鏡 APP～」，逗趣的模樣讓粉絲直呼好可愛。

★思想跳躍說話跳痛

行為舉止天真可愛的 V，連說話方式都很獨特，像是 V 就說過我今天要來模仿布魯克（海賊王角色）「前輩」的聲音，反倒被一旁的 Jin 吐槽說：「為什麼布魯克是你的前輩啊？」還有在音樂節目後台玩遊戲答題時，被問到 I.O.I 成員數，V 馬上說 I.O.I「前輩」有幾名成員？也被 RM 指正「他們出道還沒多久，才不是前輩」。就因為時常語無倫次，加上跳躍性思考，V 說出來的話也成了自有的「泰泰語」，有時候還需要成員幫忙翻譯旁人才能理解。

不過就算是活在自己的小宇宙中，V 自己一個人也能玩得很開心。他在頒獎典禮總是被發現很嗨地看著舞台上的演出，不但會跟著唱歌還會跳起舞

來。無厘頭的V也曾經在綜藝節目《Star King》穿著12公分的高跟鞋熱舞，不僅完美重現〈I Need U〉的帥氣舞蹈，還用誇張的姿勢走台步，逗得全場笑聲不斷。在演唱會上還曾嗨到直接跳到柾國的背上不肯下來，柾國只好一邊揹著V一邊唱歌。只是愛打鬧的V，也常常不小心惹到其他成員們，有一次他在泳池邊故意把柾國推進水裡，最後反而整個人被抱起來扔進水中。

面對粉絲時，V四次元的精神世界絕對是防彈少年團初期圈粉的關鍵，尤其在簽售會上，V和粉絲之間的互動彷彿朋友，他曾自己戴上墨鏡，CUE粉絲尖叫，收到粉絲送的佛具面具，也大方地直接戴在頭上，玩得超級開心。V甚至還被捕捉到直接拉起女粉絲的頭髮玩，讓一旁的大哥Jin忍不住出手制止。當時這件事被不少韓國網友攻擊，認為V不尊重粉絲，甚至要求經紀公司給個交代。但事後該名女粉絲自己表示一點也不介意，也知道V是在和自己開玩笑，才讓風波平息。雖然總是被誤會，但V卻沒有因此改變和粉絲的

互動模式，在簽售會上發現粉絲哭了，貼心的他為了不讓粉絲繼續哭，乾脆抓起自己的頭髮搞笑，逗樂粉絲，暖心的舉動都是V寵愛粉絲的證明。

★各種撒嬌圈粉利器

V圈粉的對象甚至不只歌迷，還包括攝影大哥，某次在音樂銀行上班路途中，正當成員都站定位拍照時，穿著豹紋外套的V卻突然跳起洗腦神曲PPAP的舞步，突如其來的舉動讓現場攝影師們不知所措，紛紛直呼好奇怪，還一度猜想「難道是發薪水了嗎」？最後V還走向攝影師握手致意，超高的親切度也擄獲不少媒體的心。有一次V在鏡頭前表演撒嬌，就讓在場的男PD（製作人）招架不住，還因此被成員SUGA虧說：「為何男PD這麼喜歡V的撒嬌？」

只是V古怪的行徑有時候連成員們都無法理解，智旻就曾問過V：「你

三年來都說著奇怪的話，是不是設定好的？」而無厘頭的Ｖ也回答：「不能告訴你。」正因為這樣不按牌理出牌，總是讓人摸不著頭緒，更加深粉絲想了解Ｖ的動力。隊長RM也說過「感謝Ｖ讓大家可以認識到防彈少年團」，2017年的夏威夷的旅行中，RM也在其他成員面前坦承，過去曾懷疑Ｖ的四次元性格能否到粉絲喜愛？但Ｖ不負眾望，成為了防彈少年團重要的一部分。RM甚至在寫給Ｖ的信中告白「謝謝你沒有辜負期望展現自己，證明了你的奇怪其實是特別之處」。

★交友長才人脈王

正如RM所說，證明自己的奇怪正是自我特色的Ｖ，而讓成員羨慕的另一點，就是他十足的親和力。Ｖ總是可以很快交到朋友，從BTOB的陸星材、SHINee的崔珉豪，到演員朴寶劍、朴敘俊、朴炯植、河智苑，還有少女時

代的潤娥等人都是Ｖ的好友，讓他獲得「人脈王」的稱號。只是Ｖ與人交朋友的方法也非常的四次元，除了跟ＥＸＯ的成員伯賢是因為兩人長相相似而成為朋友之外，最有名的例子就是和ＢＴＯＢ的陸星材，同是１９９５年出生的兩個人，只因為陸星材在上廁所時問了一句「是９５年生的嗎？要跟我當朋友嗎？」兩個人就認識了。不過Ｖ最為人所知的好友則是朴寶劍，兩個人曾經被拍到一起去遊樂園與濟州島旅行，甚至一起看ＢＩＧＢＡＮＧ的演唱會。不過也因為Ｖ和其他朋友感情實在太好，讓防彈成員都忍不住吃醋。

在一次音樂節目中，Ｖ回答某個問題時說：「想在春日和團員們去櫻花旅行。」卻遭到Ｊｉｍｉｎ吐槽說「是想和《花郎》的哥哥們去玩吧！」，柾國更爆料「Ｖ根本沒有看著我們說過『我愛你們』」，讓Ｖ不好意思地承認：「我常常會開玩笑對花郎的哥哥們說『我愛你』，所以其他成員們會有點吃醋吧。」柾國甚至常當著粉絲沒想到又被Jin抱怨「那為何開玩笑的話也不對我們說？」

面前逼問V：「我和朴寶劍哥，你要選誰？」最後V還是選擇了柾國，顯示防彈少年團永遠是V心中的第一位。

★防彈首位演員

之所以能認識這麼多非偶像出身的朋友，也是因為V是防彈少年團中第一位挑戰演戲的成員。V以本名金泰亨在2016年參演了韓劇《花郎》的演出，故事講述在新羅時代的花郎·鮮于郎（朴敘俊飾）和真興王（朴炯植飾），兩人同時愛上一個受制於骨品制度而不能與他們結婚的女子娥露（高雅拉飾），是一部青春浪漫愛情故事。戲中V以古裝造型現身，飾演的「翰星」是花郎中年紀最小的，翰星個性溫暖、平易近人、又愛笑，是個追求與所有人都和諧相處的純真少年，和現實中的V有許多相似之處。雖然是第一次演戲，但V不管是哭戲或是因中毒身亡這樣張力十足的鏡頭，V自然不做作的

★低沉嗓音辨識度高

首次挑戰戲劇演出就受到好評，不過回歸偶像本質，V的低沉的嗓子，不僅在防彈少年團中作為主唱辨識度極高，在部分歌曲中特有的嘶吼式唱法和充滿磁性的低音砲，更是迷倒一票粉絲。只是壓著嗓子的唱法，卻也帶給V不少困擾。某次日本演唱會的幕後花絮中，成員 J-Hope 就對著V說希望他演唱〈Boy In Luv〉的 Openning 時能唱出聲音來（後期演出為了保護聲帶，V會選擇不唱這一段而讓粉絲應援），當時V就表示一直要用嘶吼的方式演唱，嗓音會不舒服，只是正式演出時V還是用力的演唱了 Openning 展現

演技都受到了許多好評，連朴敘俊都表示V是他的驕傲，大讚對方主動又積極、和大家打成一片，完全和角色合為一體，導演甚至對V「一見鍾情」，相信V的的演技魅力肯定能透過螢幕傳達給觀眾。

他敬業十足的一面。

雖然Ｖ本身的嗓音低，但音域卻非常廣，從SOLO歌曲〈Stigma〉中的高音就能聽得出來，但作為Vocal line的Ｖ卻很想挑戰Rap，尤其非常喜愛〈Cypher pt.3〉這首歌曲的他，除了在3周年的粉絲見面會上面挑戰過以外，更在簽售會上當著粉絲面前向房時赫喊話，希望日後可以在演唱會上表演Rap，並且表示自己有信心可以做好。而除了演唱之外，Ｖ更在出道四周年的時候和RM合作單曲〈四點〉，這也是Ｖ首次擔任製作人的歌曲，Ｖ渾厚低沉的嗓音彷彿在耳邊呢喃，加上RM的Rap以及哀傷的歌詞營造出悲傷的氛圍，讓粉絲直呼在夜裡聽了更加感傷催淚。

★爺奶撫養長大的孝順好孩子

除了作為防彈少年團的成員，Ｖ平時更非常重視家人，不僅多次在鏡頭

前打電話給家人問候報平安，有一次便在綜藝節目《偶像宴會》中選了肉套餐和掃地機當做獎品，被主持人問到「這些東西是要帶回去跟成員一起用吃嗎？」時，沒想到Ｖ立刻回答是要給家人的。

和家人關係非常好的Ｖ，從小由祖父母撫養長大，但在2016年9月於菲律賓演出時，卻突然遇上奶奶過世，因為還在工作只好強忍悲傷繼續表演。直到2個月後的韓國3期見面會上，Ｖ才當著全場2萬多名粉絲面前道出這段經歷，因為這段日子總是被問為何看起來這麼累，Ｖ才向粉絲表示「其實前不久，把我從小帶大的奶奶去世了，我是在9月3號早上，人在菲律賓演出時獲知這件事的。她養育了我14年，就像我的父母一樣。」

Ｖ還說防彈少年團在《音樂銀行》上拿到第一個一位的演出當天，正是奶奶過世第49天——「一直以來都很想對像父母一樣辛苦自己帶大的爺爺奶奶奶表達感謝之情，剛好在《音樂銀行》上拿到一位的當天〈〈血汗淚〉初一

位），正是奶奶的49日祭，說得感言時也提到了奶奶，但真的沒想到會以這樣的方式來報答奶奶對自己的養育之恩。原本想趁拿到一位時，對著喜歡看到自己出現在電視上的奶奶說聲我愛你，卻錯過時機了，這是我自己最遺憾後悔的事。」說著說著就忍不住哽咽淚崩，場面令人鼻酸，台下粉絲都跟著掉下眼淚。當時成員智旻也趕緊從背後抱住Ｖ給他一個大大擁抱，一旁的老么柾國更是忍不住跟著拭淚。Ｖ在喪親之痛的期間，正逢防彈忙碌的打榜期，但他卻從來沒有對外界加以說明，而是選擇自己默默承受，也更讓粉絲心疼。總是把心事藏在心底，把開心的一面展現出來，這就是不為人知的Ｖ。

曾經有粉絲形容，Ｖ是個「莫名其妙」的人，或許正因為「莫名其妙」讓人猜不透更想了解，反而無形之中深深陷入Ｖ的魅力之中無法自拔，從防彈少年團的隱藏版成員，再到用努力與實力證明一切，Ｖ的終究光芒隱藏不住，如今早已經是防彈少年團不可或缺的圈飯神器。

BTS
防彈少年團

第八章
Jung Kook
田柾國
★舞台焦點黃金忙內★

Jung Kook 정국

本名：田柾國 / 전정국 / Jeon Jung Kook

生日：1997 年 09 月 01 日

出身地：釜山廣域市

學歷：首爾藝高 實用音樂科

職位：Vocal、領舞、Rapper、忙內

身高：178cm

體重：66kg

血型：A 型

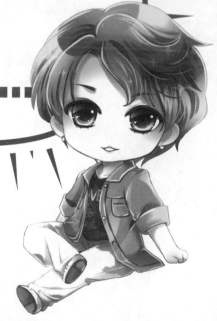

★多才多藝的黃金老么

柾國是防彈少年團裡年紀最小的成員，也就是俗稱的忙內（韓文老么的意思），1997年出生的他，在2013年6月防彈少年團出道的時候還只是個國中生，當時（按照台灣的年齡算法）尚未滿16歲。雖然是隊裡年紀最小的成員，柾國卻有一個響亮的外號「黃金忙內」，意思就是什麼都會、做什麼都表現得很好，無論跳舞或歌唱的實力都備受肯定，甚至連Rap都難不到他。

樣樣都行的柾國，還有雙無辜、像小鹿般的大眼睛，外型可愛又帥氣，連其他成員們都評價柾國根本就是為了舞台而生的男人，也因為這樣，更難想像當初進入經紀公司當練習生的柾國，卻是個極度害羞，要他唱歌甚至還會哭的男孩。

第八章　Jung Kook 田柾國

★受 G-DRAGON 影響立志成為歌手

柾國曾在某次訪問中表示，自己之所以會想成為歌手的契機，是因為看了 G-DRAGON 的〈Heartbreaker〉演出後才想成為歌手。於是他便在2011 年參加了韓國選秀節目《SUPER STAR K3》的海選，希望能藉此進入演藝圈。當時的他穿著樸素的白 T 恤參加比賽，模樣非常的青澀，演唱了2AM 的〈這首歌〉，儘管後來沒有被選上，演唱的片段也沒有在電視上播出過，但柾國依舊被星探注意到，海選結束後一口氣就收到 7 間經紀公司的名片，裡頭更不乏比現在經紀公司 Big Hit 娛樂名氣更大的經紀公司。

柾國原本考量許久，一直沒有決定要加入哪一間經紀公司，直到某次湊巧看見了 Rap Monster（現已改名為 RM）表演的影片後，覺得對方很帥氣心生崇拜，再次考慮之後，就決定追隨 RM 的腳步，加入 Big Hit 娛樂，也開始了一年多的練習生生涯。另外就是出身釜山的柾國，在出道前為了取名時可

是掙扎了許久，曾經考慮過以代表釜山的鳥類——海鷗（Seagull）當作藝名，直接取名為Seagull，不過最後還是決定以韓文名字的英文拼法「Jung Kook」作為藝名。

★舞蹈實力突飛猛進

被稱為「黃金忙內」的柾國，起初加入Big Hit娛樂當練習生時，其實舞蹈實力不算出眾，直到被公司送去美國知名舞蹈學院Movement Lifestyle進修舞蹈後才愛上跳舞。不過也因為太愛了，還一度說過要退出防彈少年團專心當舞者，把其他成員哥哥們都嚇壞了，Jimin還因此勸了柾國許久，才讓他回心轉意。而在美國特訓後舞蹈實力突飛猛進的柾國，跳舞時展現出的力道、線條感還有精準度，都被防彈少年的的編舞老師孫承德大力稱讚。舞蹈風格偏向力量型的柾國，跳舞時總是散發出滿滿的男性賀爾蒙，對於高難

度的舞蹈動作，像是倒立、甚至托舉隊友，更是做得精準到位，這也讓柾國自然而然成為了防彈少年團的表演中心。而他也沒有愧對「Center」這個位置，總是用爆發力十足的個人魅力震撼全場，就像是把每場演出都當做最後一次用盡全力。有一次在《音樂銀行》表演〈血汗淚〉時，柾國因為被 J-Hope 的腳踢到，導致手指當場鮮血直流，但他依舊面不改色專心地完成演出，可說十分敬業。而且柾國跳舞時，那雙水汪汪的大眼睛也會在瞬間變得犀利無比，堅定專注中又帶點性感，反差魅力深深吸引台下歌迷的目光。

★舞蹈天分團員們都讚嘆

不過小小年紀就什麼都做得出色的柾國，無形中也給哥哥們帶來不少壓力。2015 年防彈少年團 3 週年的蜜電台中，大哥 Jin 就曾經寫下「最討厭柾國說要教我舞蹈的時候了，因為他根本不了解我的身體律動」，甚至一度

說出「希望柾國的舞跳不好，這樣他就能夠了解我的感受」，連隊長RM聽完都感同身受地說「在天堂的人是不會懂在地獄的人的感受」，這也顯示出柾國的舞蹈的領悟力，讓成員佩服之外也只能望洋興嘆。因此除了防彈少年團本身的演出舞台之外，在音樂節目上特別準備的COVER（模仿他團舞蹈）舞台，防彈少年團也多次以柾國為中心編排，其他成員哥哥們則都非常心甘情願地陪襯弟弟演出，柾國自然也不負眾望，在舞台上展現出強大的「Hard Carry」能力。

每次下了台，大家聚在一起看回放鏡頭時，總是能聽到成員們對柾國的表現發出讚嘆，而平時自我要求很高的柾國，一站上舞台也會監督起其他成員。例如2016年在日本大阪舉辦的見面會，結束後的飯店直播中，成員就爆料V因為在彩排時不認真，結果被柾國訓話說「為什麼要彩排呢？就是為了在演出時不失誤啊，所以彩排也要認真做好」，讓做為哥哥的V不好意

思地趕緊對柾國說聲「對不起」。連彩排也不放過的認真，對自己近乎嚴苛的完美主義，這就是田柾國。

★歌聲甜美 Rap 也難不倒

而柾國除了是防彈少年團的舞台中心之外，也是主唱之一，尤其在防彈少年團激烈的舞蹈中，真槍實彈的演唱功力完全不馬虎，演出時堅持開全麥，有如「吞CD」的唱功也讓人佩服。

柾國甜美的嗓音不僅感染力十足，更曾經受邀參加過《蒙面歌王》，當時柾國演唱了BIGBANG的〈IF YOU〉，獨特的感性歌聲讓評審團一度不敢相信是偶像歌手所擁有的歌唱水準，更大讚柾國的嗓音可媲美男歌手Crush與Zion.T。另外，柾國平時也喜歡翻唱各種歌曲，曾經唱過當紅韓劇《鬼怪》的OST（原聲帶），以及查理‧普斯（Charlie Puth）的〈We Don't Talk

Anymore〉，細膩的真假音轉換技巧，不但迅速登上韓網和推特的熱搜，更獲得原唱查理・普斯的稱讚。喜歡唱歌的柾國也多次在直播中開放歌迷隨機點歌，展現他優美的歌聲，讓歌迷大飽耳福。

只是太熱愛音樂的柾國，也因此給成員們帶來困擾，因為他到哪裡都要攜帶大型藍芽喇叭大聲地放音樂，讓哥哥們忍不住抗議好吵，不過不死心的柾國，最後乾脆把藍芽喇叭的音量調到最小，直接放在耳朵旁邊聽，可愛的行徑也讓哥哥們哭笑不得。

正以為唱跳俱佳已經讓人夠驚豔的柾國，Rap 實力更是不容小覷，除了在防彈少年團歌曲中唱過 Rap 之外，2015 年 KBS 大祝祭和 MBC 歌謠大祭典，隊長 RM 因為受傷而不能出席時，RM 演出的 Rap Rart 就是由柾國頂替。

★小鹿眼睛猛男肌肉無違和

作為一名偶像歌手，除了必備的歌唱舞蹈實力，柾國還有著天使臉孔與魔鬼身材。明明有著圓滾滾如小鹿般的清澈眼睛，但一掀起衣服，卻是讓人驚豔的肌肉。原本有點嬰兒肥的臉龐這些年來逐漸退去稚氣，一步步長大成為男人的柾國非常喜歡健身，熱愛到海外行程中也要攜帶啞鈴，因此累壞工作人員，除此之外甚至還把飯店的沙發和椅子當成健身器材練舉重。而瘋狂健身的成果，除了柾國無論是二頭肌、胸肌、腹肌還是大腿肌線條都非常明顯，尤其結實的大腿肌也曾經因為視覺上「快撐破牛仔褲」而引起討論，還因此被成員們笑虧是「肌肉豬」。

擁有好身材的柾國除了曾在偶像運動會上，毫不吝嗇地掀起衣服展示巧克力腹肌現給大家看之外，過去參加《Running Man》錄影時，更在和金鍾國拉扯的過程中，衣服整個被掀起來，當時意外露出的腹肌可是讓柾國瞬間

驚慌，連一旁的防彈大哥 Jin 都不知所措，不過粉絲倒是看得很開心，紛紛笑稱謝謝金鍾國前輩給的福利。只是近年來防彈少年團服裝風格逐漸改變，過去時常見到的無袖衣服幾乎都不再出現，粉絲們想再看到成員們的好身材，真的只能祈求「放送事故」發生了。

像是 2016 年在 SBS 人氣歌謠表演〈血汗淚〉時，柾國就因為舞蹈動作太激烈，導致打歌服的綁帶鬆脫，腹肌全都露，但他本人卻直到歌曲結束後，才發現衣服鬆開，一臉慌張害羞。不過對於有粉絲曾經在直播中要求，希望柾國公開腹肌，他卻是爽快答應直說現在就可以公開，反而被一旁的成員們阻止。

只是對於身材管理非常用心的柾國，其實也非常喜歡吃，食量更是驚人，爆料過自己曾一口氣吃了 6 碗泡麵。尤其在 2017 年的夏威夷行中，柾國不但吃得開心，還因為玩得太開心也曬黑了，因此獲得「夏威夷小髒娃」的

第八章　Jung Kook田柾國

綽號。之後在綜藝團綜《Run BTS!》中，成員還集體穿起了印有柾國「夏威夷小髒娃」的T恤，也讓人驚覺柾國在「回歸活動期」和「團體休息期」時的巨大差別。

★害羞到大方的反轉個性

出道以來除了身材的差別越來越大，柾國的個性更可以說是大反轉。Big Hit娛樂的創辦人方時赫被問到「防彈少年團中過去和現在變化最多的成員是誰」時，方時赫的答案就是柾國。他說公司曾經對柾國作過評價，認為是「沒有發展可能性」的成員，因為過去的柾國實在太害羞，被方時赫要求唱歌時，竟然就這樣沉默的扭著身體15分鐘，不知道該怎麼辦才好。其實當初柾國加入經紀公司才年僅15歲（台灣的計算方式是14歲），小小年紀就隻身一個人從家鄉釜山來到首爾，住進宿舍開始練習生生活，面對陌生的環境難免有些

不適應。柾國就在《請給一頓飯Show》節目中透露過：「青春期時就一個人來到首爾生活，很早就開始接觸社會，遇到很多第一次見面的人，但和他們相處的時候，我發現我無法真心對待這些人，就像心裡面有一座牆。」更坦言：「自己就像是戴上假面具生活。」柾國的心思其實非常細膩，不過好在有其他成員哥哥們的照顧，讓他慢慢打開心房，隊長RM就在節目上表示過，柾國個性沉著穩重，每次都向哥哥們表示「不累也不辛苦」。

但有一次在飯店，成員聚在一起的時候，柾國卻突然落淚說「唯一讓我辛苦的地方，就是看哥哥們那麼辛苦」，真情流露讓所有成員感動的大哭一場。柾國自己也說，不會因為緊湊的行程感到疲累，而是在一旁看著哥哥們精神很累的模樣，卻不能替哥哥分擔辛苦、或者搭話聊聊心事，會覺得很無奈。最後更在節目上向哥哥們告白：「15歲一個人從家鄉釜山到了首爾，這些年來也算是哥哥們養大自己，謝謝哥哥們一直在身旁照顧他。」讓哥哥們

聽了後直呼柾國真的長大了。而這段故事也被RM寫進柾國的個人SOLO曲〈Begin〉中，讓防彈的老么可以在演唱會上唱出對哥哥們的感謝。

★開朗忙內輕易成為團寵

只不過在哥哥們的幫助下個性越來越開朗的柾國，也多次被其他成員爆料，說這個小弟弟實在是爬到他們頭頂上去了。或許是因為年紀小，哥哥們疼愛有加，讓柾國和其他人之間的互動反而像是朋友一般，平時打打鬧鬧完全不在乎年齡差距。V就開玩笑地說過，防彈的大哥Jin會開始健身，就是防止不會被柾國毆打。2015年某一次的音樂節目後台花絮中，V更對著鏡頭直呼「現在的防彈少年團是柾國 On Top」，還和 J-Hope 一搭一唱說，柾國開始健身的那天就是哥哥們被折磨的開始，甚至還擺出害怕的表情。雖然哥哥們總是愛對柾國開玩笑，但柾國在首爾的高中入學以及畢業典禮時，防

彈全體參加給予祝福，從這裡就看得出來，成員們都是把柾國當作弟弟一樣的對待。

而2013年柾國生日時，哥哥們為了幫他慶生，決定在拍攝〈N.O〉的MV時進行隱藏攝影機環節，聯合導演和經紀人惡整柾國。最開始是讓導演一直故意糾正柾國的中心站位不對，接著經紀人和隊長RM也加入了指責行列，讓柾國全然不知其實有隱藏攝影機而感到萬分委屈，直到最後在哥哥們端著蛋糕進來，柾國發現自己被騙後瞬間淚崩，哭得梨花帶淚的單純模樣也讓人好心疼。

★運動神經好勝負慾超強

雖然因為年紀小常常展顯出單純的一面，但典型處女座A型的柾國，卻也有著不服輸的個性，勝負欲也是全隊裡最強的一個，再加上運動神經也很好，

只要遇到比賽，無論用什麼方法，結果就是一定要贏。像是參加偶像運動會的摔角比賽中，多次霸氣的把對手撂到，最著名的事蹟之一，則是2015年的偶像運動會400公尺接力，原本防彈少年團還處於落後，但交給最後一棒的柾國後，有著一雙飛毛腿的他瞬間加速逆轉成功，讓防彈拿下第一名，帥氣的英姿也讓粉絲直呼，真的是什麼都做得好啊！也因為柾國的勝負欲強，每每要挑戰什麼事情時，總是被哥哥推到最前面。

2016年防彈少年團來台開演唱會，當時接受訪問，被問到能否挑戰〈Fire〉的2倍速舞蹈，成員們先是表示「完全不能想像！」，但又補充說「不過忙內也許可以」。還有當時以〈Fire〉回歸後，在一次音樂節目的訪問中玩遊戲，要分別公主抱3名成員，並且壓低身體通過杆子的關卡中，成員SUGA當場提議乾脆讓柾國一個人完成就好，而勝負欲超強的柾國果然欣然接受，並展現出驚人的力氣成功完成任務，讓一旁的哥哥們忍不住發出讚嘆聲。除

★熱愛模仿女團舞成為招牌

在任何領域幾乎都表現絕佳的柾國，還很會打保齡球，畫畫、攝影也難不倒，連綜藝感也是滿分，尤其跳起女團舞，和成員 J-Hope 一樣根本是女團舞自動販賣機。第一次參加綜藝節目《一周偶像》演出的時候，還因為女團舞實在跳得太好了，被主持人大俊提議乾脆和 J-Hope、Jimin 組成小分隊去表演吧。

不過什麼都會，天不怕地不怕的柾國也有害羞的一面。曾經表示自己理想型是 IU 的他，不僅多次在頒獎典禮上被拍到盯著 IU 看，甚至還陶醉地跟著

此之外，還有一次的直播中，大哥 Jin 和 Jimin、柾國提議要玩三行詩（類似於接龍的文字遊戲），沒想到柾國竟然說出了化學元素表的單字，讓 Jin 瞬間傻眼，原來柾國為了玩文字接龍能贏過別人，特地去背了化學元素的名稱。

一起唱歌；2017年Melon頒獎典禮上，更被目睹到因為藝人的座位區位置不夠，J-Hope和SUGA便指示要柾國坐在和IU同一排的座位，但柾國當場露出驚訝表情，一直搖頭不敢動作，最後只好先請RM往裡面坐一點，自己才拉著Jin一起入座，這一段可愛的花絮也被粉絲拍了下來。只是面對IU一秒變小粉絲的柾國，在阿米面前可是霸氣十足，有一次簽名會，聽到台下粉絲對著他猛喊「柾國歐巴」，沒想到柾國竟然出聲糾正「我不是歐巴」，還要歌迷下次先亮身分證才能喊他歐巴，笑翻全場。

當初的稚嫩少年田柾國如今已經長大，成為風靡萬千少女的男人，過去愛哭的老么，如今也成為了哥哥們最堅強的後盾。柾國甚至還擁有了自己的專屬工作室，準備開始朝著創作歌曲努力。防彈少年團的「黃金忙內」，果然是無所不能啊！

BTS
防彈少年團

第九章

防彈綜藝魂

BTS 專屬
綜藝節目

一、新人王：防彈少年團──Channel 防彈

BTS 防彈少年團於2013年9月出演 SBS MTV 真人秀假想電視綜藝節目《Channel 防彈》，內容是由防彈少年團7位成員挑戰當時知名的各種節目企劃。

擁有專屬節目的韓國偶像團體不算少，但要找到像防彈少年團的節目一樣多元又有創意的實在不多啊！除了粉絲喜歡，相信一般觀眾的接受度也很高，除了能夠看到幾這位大男生認真工作的樣子，還能見到私下活潑純真的日常生活，以及放下偶像包袱亂玩搞笑的模樣。無論是在音樂或綜藝都能闖出自己的一片天，心情不好時真心推薦可以看看防彈的節目，包準少年們逗得你哈哈大笑喔！

第1集

　　第一集的開頭是翻唱南韓著名歌曲〈八道江山〉，MV也是由全體成員模擬拍攝完成。開始前由V和柾國翻拍當時著名的漢堡王廣告，再模仿KBS2《VJ特工隊》的《VJ防彈特工隊》。Jin作為主持人來介紹成員們的生活和各種幕後花絮，向大眾公開防彈少年團私底下最真實的一面。一開始是防彈少年團宿舍的日常生活，早上起床時，光是幾位大男孩的梳洗、穿衣打扮過程便讓人爆笑不已。盥洗結束後，開始進行練習之前大家先去填飽肚子，這時探訪了食堂大嬸對防彈成員們的想法，大嬸說：「這些孩子就真的像是我的孩子一樣乖巧，很有禮貌也很善良。」之後是成員們當場選自己喜愛的食物開始吃貨放送。

　　來到練習室開始排練舞蹈後，也向表演導演詢問了誰練習最勤奮，導演的回答是Jimin，因為Jimin從練習生時代到剛出道時的狀態，可說是岌岌

可危，但後來他用最大的努力獲得了最大的進步。另外在練習的休息時間閒聊中也得知，J-Hope 在歌曲排練中曾因膝蓋著地的動作導致大腿受傷流血，同時還爆料團內的舞蹈黑洞RM跟Jin，從練習生時代開始就不太擅長跳舞。之後團員們便開始即興舞蹈與亂舞對決，最後以模仿女團 Girls Day 的舞蹈做為Ending。即便舞蹈練習再怎麼辛苦，他們也總是以最純真的笑容帶過。節目途中還播放了防彈參加光州簽唱會的過程，記錄下防彈少年團與粉絲的互動。

接下來的《隱藏攝影機》環節，是製作單位在成員們不知情的壯況下，拍攝每位成員在電梯遇到哭泣的女人時會有什麼反應。到最後成員們才得知他們在電梯裡各種搞怪，想逗笑那名女子的模樣都已經被側錄下來。製作單位安排的橋段雖然只是一場騙局，但大家最後卻還是都很有禮貌地行禮，結束了這個環節。

接下來是Jin模仿日本著名男星木村拓哉洗面乳廣告的小片段，之後便開

始下一個環節《防彈 Music- 防彈 Go Show》，也就是由 3 位防彈成員 RM、SUGA、J-Hope 在充滿回憶的場所進行即興公演。三人最後都表示對於當時表演的記憶依然印象深刻，也在此次即興公演中找回了初心。

再來的《防彈末盤王》，是請大家抽卡決定 7 人當中誰是王牌，抽到王牌的人可以免除全部的懲罰，而其他各有 5 張安全牌跟 1 張鬼牌，抽到鬼牌的人就要進入的懲罰。第一回合熱身式的懲罰是手指彈額頭，而第二回合則是用額頭敲雞蛋，並猜是生雞蛋還是熟雞蛋，第三回合的懲罰是喝加入食醋和鹽巴特製的米釀，過程中也讓其他成員說出對被懲罰者平時有什麼不滿的地方。

第四回合的懲罰是由經絡專家進行經絡按摩，第五回合的懲罰是讓其他所有成員在自己臉上化妝，第六回合的懲罰是製作組特製的芥末雞蛋，最後一回合的懲罰則是穿著帽子、圍巾、外套等在火窯汗蒸幕房裡吃辣拉麵。

第2集

第二集的開端一樣是演唱〈八道江山〉，再來便是由 J-Hope 模仿一段名為「BTS Happy Music」的保險廣告，然後就是以料理節目《Master Chef Korea》為藍本的《BTS Chef Korea》，成員們分成兩隊來製作壽星 RM 的生日料理，進行廚藝比拼。兩隊必須在40分鐘內完成料理，之後由3位評審進行評比，最終贏家能夠獲得餐飲商品券，而失敗的隊伍則必須收拾整個比賽場地。再來到固定環節的《VJ防彈特工隊》，同樣由主持人 Jin 來公開 MV 與專輯封面的拍攝現場，以及防彈第二張專輯的準備過程。

之後的《防彈末盤王》來到了練歌房裡進行，第一回合的懲罰是用黑色

膠帶貼在臉上，然後再一張一張撕開。第二回的懲罰是將一片奇臭無比的鯷

魚生魚片放在鼻子底下。第三回合的懲罰是將假的昆蟲隨意放到成員身上，

然後用蒼蠅拍用力地打下去。第四回合的懲罰是把便利貼貼在臉上，之後不

能用手而是使用面部表情動作將便利貼拿下。第五回合的懲罰則是不用手把

褲子穿上，這個回合由於RM未能完成動作，最後只好回到第四回合的懲罰。

第六回合的懲罰是在成員的背部玩打畫片。最終回合的懲罰則是穿女裝打扮

成女生唱歌。這集的最後當然也是《防彈樂透》，贈送的是 Ｊｉｍｉｎ 從練習生

時期就一直使用的頭巾哦！

第3集

　　第三集為特別錄製的中秋節特輯《防彈狀元及第》，內容為成員們進行

各種考試，每科第一名得2分、第二名得1分，最高分的就是這次的狀元。

本次狀元，除了能夠拿到百貨公司的商品卷之外，同時也是本集的「防彈末盤王」。

科舉內容分為文、武兩科，文科內容的是：1.用童謠《小山泉》的曲調在10分鐘內寫出誇讚自己的歌詞。2.在3分鐘內用防彈少年團的開頭做五行詩。3.10分鐘內畫出一名成員的臉，環節中間還穿插了SUGA用甜美的笑容表演的假廣告《防彈砂糖》。

再來的武科內容則是：1.射箭，每次兩人對決，輪流射箭進行淘汰賽，命中靶心最多次數的人即可晉級。2.騎馬，同樣也是採用兩兩對決，兩名成員騎乘玩具小馬，最先返回終點的人為勝。3.鬥雞，7名成員同時單腳站立，并與互相對撞，只要雙腳落地就出局，存活到最後的人勝出。最後的最後當然又是《防彈樂透》了，本次是由柾國提供從美國買來的的T恤作為這次的獎品。

第4集

第四集開頭是延續上一集的《防彈末盤王》，由上次的狀元RM擔任王的角色。第一回合的懲罰是吃下用芥末做成的松糕，第二回合的懲罰為體驗韓國傳統婚禮中的東床禮──用曬乾的明太魚打腳底板。第三回合抽中鬼牌的人要一邊演出情境劇，一邊喝完苦參茶。第四回合的懲罰是用飯勺扣臉。第五回合是用腦袋撞響鑼。第六回合的懲罰是相繼抽中鬼牌的人要扮演電影《霜花店》中兩位男主角，相互親吻5秒。最後一回合的懲罰則是穿上仙女服飾跳舞。

之後的環節是《防彈，敞開心扉吧》，由成員們對其他成員及身邊的工作人員，大聲喊出平時壓抑許久的心裡話，並得到當事人的回覆以及解釋，以化解雙方長久以來的隔閡。之後插入的小段落，則是由RM飾哈利波特所演出的《防彈教育》。接著是《防彈Sport》籃球篇，由J-Hope擔任解說，其

餘六位成員分為哥哥隊和弟弟隊，在半個球場中進行3對3鬥牛賽，最先得到15分的該隊為勝。這集的最後又來到《防彈樂透》，由V提供跟隨了自己兩年的錢包作為獎品。

第5集

第五集延續上一集的《防彈Sport》，本次為保齡球篇，由RM當解說員。

同樣分為哥哥隊和弟弟隊，3名成員分成3回合輪流擊球，第10回合由兩隊各自得分最高者進行機會擊球，最後由總得分最高的隊伍獲勝。

《Behind 防彈 Song》Beautiful篇，則是由V、柾國、J-Hope、Jimin 4名成員重新詮釋 Mariah Carey 和 Miguel 所合唱的〈Beautiful〉并拍攝MV，最後也在節目中展現了完整版本的MV。在MV拍攝過程中，也讓工作人員投票4位成員誰最會誘惑異性，最終結果以Jimin得票數最高。這集

中間穿插的偽廣告是 Jin 主演的《防彈牛奶》。

接著又來到《防彈末盤王》，由上一集和 J-Hope 犧牲演出《霜花店》的 V 當王。第一回合的懲罰是用屁股夾斷筷子，第二回合是模仿化妝品廣告，將保養品拍在臉上，不過是由其他人幫忙拍。第三回合是將濃縮咖啡一口氣喝完。第四回合是由其他成員來幫忙上泥狀面膜。第五回合的懲罰是穿上女僕裝幫咖啡廳的客人送餐點。這集《防彈樂透》的獎品，是由 Jin 提供從中學開始就一直使用的枕頭。

第 6 集

第六集一開場就是《防彈 KTV》環節，成員們在練歌房裡演唱印象最深刻的歌，每個人都挑選了對自己來說擁有特殊回憶的歌曲。J-Hope 的

曲目為 Dynamic Duo 的〈SOLO〉，歌曲敘述失戀後戰勝傷痛再次重生。

柾國選的曲子是 Primary 的〈씨스루〉，這首歌是他在練習生時最後一次練習的歌曲。而 RM 的曲目是 Supreme Team 的〈땅땅땅〉，是在一次校園慶典上無法如願演唱的歌曲。Jin 則因為當初在 BigHit 選秀中演唱 2AM 的〈이노래〉時，讓當場所有人都毫無表情，所以決定用這首歌一雪前恥。Jimin 選的歌曲是太陽的〈나만바라봐〉，原因是一段沒有結果的戀情。而 V 選擇的是李笛的〈Rain〉，是過去曾向暗戀的人打電話告白卻沒有回應，下著大雨、孤獨地搭著公車時耳邊迴響的曲子。主持人 SUGA 選了姜鎮的〈땡벌〉，是中學跟朋友去 KTV 時，為了炒熱氣氛必點的歌曲。

之後延續 KTV 歡樂氣氛的是《防彈 Sport》彈棋篇，由 V 擔任這次的解說員。比賽採取兩兩淘汰賽制，比賽誰能最先將對方棋盤上棋子全部彈出去，5 戰中最先取得 3 勝者為勝，最終獲勝者為弟弟隊。

接下來的《防彈末盤王》由抽中王牌的RM當王，開始對其他成員的懲罰。

第一回合的懲罰是吃生大蒜。第二回合為依愛成員的程度，用五隻手指頭在受罰者臉上劃過。第三回合是在臉上使用低周波治療機。第四回合的懲罰是用掛著10KG重啞鈴的叉子吃涼皮。第五回合是要喝下對身體很好的特製濃濃蔬菜汁。第六回合的懲罰是用芥末當做牙膏刷牙。最後一回合是要穿上女裝旗袍在跑步機上跑步。本集結尾的《防彈樂透》，以RM提供的墨鏡作為獎品。

第7集

第七集的開頭為《防彈Diary》，公開成員們出演KBS音樂節目的預錄過程，還有在休息室待機的側拍段落。接著是前往2013年《夢想演唱》途中的打鬧玩樂，以及到達現場後的彩排，最後還有V在半夜用夜視攝影機拍下成員們睡覺的樣子。

接著進行的是《防彈末盤王》漫畫屋篇，這集的王是事先抽中王牌的J-Hope。第一回合的懲罰是要捏肱二頭肌來克服胳肢窩的弱點。第二回合的懲罰是用特製的軟式棒球棒打屁股。第三回合的懲罰是吃下沾滿魚露的生魚片壽司。第四回合是在受罰者背後用花圖狠狠地拍下去。第五回合是絲襪套頭，第六回合的懲罰是用橡皮筋拉高彈背部。第七回合的懲罰是穿上美少女戰士的服裝表演。再來的《防彈Music-防彈Go Show》則為4位成員（V、柾國、Jimin、Jin）在充滿練習生回憶時期的鶴洞公園進行小型公演。

接著是《防彈末盤王》Prism Tower篇，這次抽中王牌的是SUGA。第一回合的懲罰是用原子筆筆芯彈鼻子。第二回合是將一片魟魚生魚片貼在鼻子底下。第三回合的懲罰將假的昆蟲隨意放到成員身上，然後使用蒼蠅拍用力的打下去。第四回合是被所有成員在臉上化妝。第五回合是吃完特製的辣醬雪糕。第六回合的懲罰為用芥末當做牙膏刷牙。第七回合的懲罰是穿上瓢

蟲仙子的衣服到 SBS MTV 內去分發禮物。

而最後《防彈樂透》的獎品是 SUGA 提供從練習生時期一直戴著的帽子。

第 8 集

本集開頭為《Behind 防彈 Song》第二篇，是由 Jin、RM、SUGA 3 名成員以用心創作出的曲子〈어른아이〉在漢江拍攝 MV，最後也在節目中展現了完整版本的 MV。

接下來是《防彈 X Man》，原定計劃是出門拍攝，卻因為颱風造成的大雨而取消外景行程，製作組最後只好轉戰到練習室與成員們一起拍攝這個單元。環節內容是由製作組事先用電話通知，選定一人作為 X Man，其任務就是要在所屬的隊伍裡，在比賽中誘導該隊輸掉比賽，最後由 7 位成員投票找出 X Man 是誰。這個單元以舞蹈申告式作為開場，成員們也可透過影片觀察

通話過程，猜測誰為X Man。

《X Man》的比賽內容為：1.《弄掉帽子》遊戲規則為在面對面的情況下，不用手或其他任何部分，只能用帽子跟臉把相連的帽子弄下來。2.《豬掰腕子》遊戲規則為雙方用雙手抓住腳踝，用腳或屁股來移動，只要將對方弄倒或逼出場外就獲勝。3.《那是當然的》遊戲規則是2人互相用言語攻擊，當一方攻擊時，另一方必須回答「那是當然的」，如果無法回答就是輸了。4.《脫襪子》遊戲規則為背著對手，先脫掉在腳上的襪子的人就贏了，另外製作組提前準備了兩種襪子：普通襪子跟絲襪，所以在進行比賽之前，還要先猜拳選取自己隊伍要使用哪種襪子來進行比賽。5.《平底鍋遊戲》跟著拍子說出對方成員的名字跟一個數字，被叫到的成員要跟著拍子說出對方說出的數字次數的自己的名字。比賽結束選完X Man後，大家一起開心地吃炸醬麵跟糖醋肉，節目最後也回顧了這2個月來8集的精彩片段跟幕後花絮。

二、防彈少年團 American Hustle Life

2014年的《BTS's America Hustle Life》是 Mnet Media 首次嘗試與防彈少年團合作的節目，讓防彈成員們前往洛杉磯與許多知名 Hip-pop 音樂人見面，接受許多如自行作詞作曲與唱歌等音樂技巧，以及舞蹈上的指導。之後再以學習到的內容為基礎製作節目，由成員親自上街發放宣傳單，然後在洛杉磯完成一場完美的小型公演。

第 1 集

第一集開頭是由成員各自說出自己認為的 Hip-Hop 是什麼，但成員們對 Hip-hop 的認知好像不太一樣，所以製作人決定完成防彈少年們想到洛杉磯進修的夢想，並告知他們這趟旅程會很艱辛，希望他們要做好準備。同時還交給經紀人一個金色的信封，說是要到了美國才轉交給成員們，大家也紛紛

承諾會努力進修完成製作人的期待。

第一天到了洛杉磯時，經紀人先帶成員去看了道奇隊的職棒比賽，也到了海邊、路上拍照，感受洛杉磯的氛圍。在經紀人的謊話中，防彈成員們被一群彪悍的黑人們綁架到宿舍，然後在極度恐懼之下被告知他們接下來的任務。一晚過去了，成員們一早就即將一起學習的導師們叫醒，節目中的導師分別是：a.k.a Zaire（Rapper、製作人）、Tony Jones（Rapper、作詞者），而這些導師便是領導成員們彼此互相學習競爭，同時也是陪著他們一起度過接下來 2 個星期的人。

接著就是 Rapper 神級人物 Coolio 登場，他的到來給大家帶來莫大的驚喜，卻也開始考驗防彈成員對於 Hip-hop 的基本知識與常識。當 Coolio 問 V 什麼是「turn up」的時候，V 卻嬉笑地唱起歌來惱怒了 Coolio，被懲罰做了 25 個伏地挺身，讓成員們都驚呆了。本集結尾是第一集的片段花絮，有

趣的部分，是 RM 在飛機上用 V8 錄下自己想說的話時，V 在後面學著 RM 的動作，逗趣的表情實在讓人忍不住發笑！

第 2 集

第二集開頭延續上一集結尾，V 被 Coolio 懲罰伏地挺身後，Coolio 對成員們說：「我不是來跟你們開玩笑的，我們一定可以有個美好的一天，但不是現在。你們現在連最基本的 Hip-hop 都不知道，我會教導你們 Hip-hop 的一切，但絕對沒有你們想得那麼簡單！」隨後 Coolio 就當場進行了一段表演，也同樣要求成員們表演。Coolio 在看完大家的表演後，成員們被分成 3 組，並各別發下題目，如果沒有正確解答出來，將會得到嚴厲的懲罰，並且指定所有人必須到附近人家表演給對方看，讓對方選擇哪一組表演得最好。

剛開始防彈成員們不斷被拒絕，堅持之下終於有人開始願意觀賞他們的表演。

在共3家的表演比賽中，Jimin隊以總分2分獲勝。接下來就是Coolio檢查作業的時間，每一隊都完美答出了Coolio的問題。最後要求每一隊展示一次剛才跑到三個人家所進行的表演，並告訴他們其中的不足之處以及表演的重點，最後的獎勵自然就是帶著獲勝的Jimin隊共度晚餐時間，而其他兩隊則進入懲罰環節。

隔天早晨，Coolio突然發佈第二個任務，要每組成員做一種料理給他吃，而這次的獲勝者將可以去想去的地方購物！之後每一組由各自的老師帶領，購買比賽用的道具。在這之中，Jin隊因為在過程和導師有不愉快，場面一度有點尷尬。之後各個隊伍就在Coolio面前進行了料理比賽及表演，但Coolio對於他們的表現似乎不是很滿意。隨即Coolio呈上他為成員們做的料理，並告訴他們該如何在過程中表現自己，最後這個任務的勝者是Jimin隊，Coolio對他們的評價是從開始到結束都表現完美。Coolio準備了一千元美金

讓贏的隊伍去購物，溫馨的是，Coolio 最後同樣準備了其他人的禮物。

第3集

第三集開始在一個極為放鬆的早上，防彈眾人迎來了第二個挑戰：跳出真正的 Hip-hop 舞蹈。導師 Nate 問成員們誰的舞跳得最好，成員們一致公認 J-Hope 後，要求他展示了一段，然後就帶著成員們一起到了舞蹈練習室跟導師 Jenny Kita 見面。導師首先要求每個人 SOLO 表演，了解每個成員的風格後就進行分組。在任務開始之前，防彈成員們和當地的舞者進行了一對一的 battle，導師要求他們必須至少贏 3 回合。在 battle 的過程中，導師也指點了成員的不足與優點之處，最後的結果是由 J-Hope 獲勝。

飽餐一頓之後，導師 Jenny 也給出了最後的任務《DIY Challenge》，也就是隨機給 3 隊一首音樂，成員們要自行編舞，並把導師教的動作編進舞

蹈裡。每一隊在練習的過程中順道去一些地方遊覽了一番，並同時努力地編排舞蹈跟練習。

來到驗收的最後一天時，導師要他們在曾對戰過的舞團前展現自己的舞蹈，並問他們在這過程中有什麼樣的心得，然後在最後對所有隊伍給出了自己評價，也說雖然 J-Hope 跟 Jin 兩組的舞蹈實力相差很大，但在最後呈現的表演卻相當不錯，所以 Jin 組贏得了最終勝利並獲贈導師準備的獎品。最終成員們跟當地舞團一起愉快地交流，享受了一段快樂的舞蹈時間。

第4集

第四集的開頭，是從導師們帶著 RM 跟 Jimin 一起打掃住了8天，垃圾堆滿了地板及桌面的宿舍。在打掃的過程中他們和導師一起享受著 Hip-hop，也清掃了味道撲鼻的廁所，最終完美達成任務。而 V、SUGA、柾國則來到

自助洗衣店，在等待洗衣的過程中，三人為了打發無聊時間玩起來娃娃機，發現了 SUGA 居然是夾娃娃高手，一行人在吃吃喝喝中度過了這段時間。

J-Hope 跟 Jin 也來到了購物中心購買生活用品，只剩下 10 美金的他們最後帶了不少東西回去宿舍，之後便開始為其他人做料理，但他們兩位做的料理似乎不是很得弟弟們的歡心。

接著他們來到 Long Beach 跟導師 Warren G 見面，Warren G 告訴他們：

「接下來我將帶你們到我的地盤，讓你們知道我是從哪裡來、在哪裡生活、那是我的全部也是我的開始。」他們先來到了一家名為 V.I.P 的唱片行，這家唱片行曾經出現在 Warren G 的 MV 當中，成員們在裡面找到了許多有回憶的 CD，而且 Warren G 還大方地送了他們每人一頂帽子作為禮物。

之後眾人來到 21st Lewis，Warren G 帶他們逛過當時拍攝 CD 封面的地方，也走在 Warren G 生活過的地方、聽著他敘述住在這裡的回憶。之

後 Warren G 給成員發布了任務：「希望成員各自用自己的人生經驗改寫〈Regulate〉的歌詞」。這首歌是 Warren G 於 1994 年與 Nate Dogg 一起合作的歌曲，也是這首歌讓當時的 Warren G 一炮而紅。在各自分組帶開之後，除了在長灘享受當地居民的生活情趣之外，成員們也同時開始了改寫歌詞的任務。

J-Hope 的歌詞描寫了當初成為練習生時，身邊的人都是 Rapper 只有他一個人是舞者的恐懼與彷徨。而 Jin 在之後受訪時說：「原以為 J-Hope 是個很隨和開朗的孩子，不會有那些想法，在聽到他說了那些心裡話之後，才知道原來他跟我有著一樣的共同點。」

而 RM 跟 Jimin 來到了知名饒舌歌手 Snoop Dogg 曾經上過學的高中，Jimin 這時坦白，自己是個一直看別人眼色活著的人，RM 則告訴他來到美國後，他覺得不看別人眼色、很帥氣過著自己的生活非常好，之後兩人也開始

進行歌詞改寫。

在 SUGA 這組，大家一開始都各自寫著有關自己人生的歌詞，V 想著爸爸寫歌詞、柾國想著過往從練習生一路走來的坎坷寫歌詞，而 SUGA 點出了 Warren G 這次給的任務主旨，是希望大家在回顧自己人生的過程中，可以讓自己的想法、未來的人生更加明確，並藉由一段音樂表達自己真實的感情。這段大家徹夜編排歌詞、和夥伴一起努力練習的日子過後，終於來到了最終考驗。

Warren G 讓他們進入錄音室，分別唱出屬於自己的〈Regulate〉。 Warren G 在試聽過大家的音樂之後，覺得他們在這麼短的時間內可以寫出這麼優秀的歌詞感到很滿意，便決定送他們一份禮物：製作一段屬於防彈少年團的旋律。最後 Warren G 選出 SUGA 隊為優勝隊伍，並送上了簽名專輯。

第 5 集

第五集一開始就是 Warren G 為了跟他們更親近，於是帶著防彈少年團在自家開 party。眾人笑鬧著準備食材，一起烤肉試吃洛杉磯排骨、享受著自己準備的食物，也讓 Warren G 嘗試韓國泡菜。在結束之前 Warren G 詢問了防彈成員們有關韓國的事，也告訴他們即使再怎麼忙，都要抽出時間多陪陪自己的家人。

party 結束的隔天一早，導師們叫醒還在睡夢中的成員們，並在他們睡眼惺忪下，告知任務是製作一個充滿 Hip-hop 跟 Swag 精神的 MV。而 SUGA 之後則說，充滿 Hip-hop 風格的 MV 要有 3 個特點：一輛帥氣的跑車、一棟豪華的宅邸與亮花人眼睛的金飾。隨後 Tony 導師跟 Nate 導師繼則教導他們什麼是「Stuntin」，並解釋其用法有 2 種：第一種是為了要引起他人的注意，

另一種就是在他人的矚目下。而 Nate 導師就說MV特點還少了一樣，就是要有很多女生助陣，所以他們必須要在當地親自邀請路上的女生一起來拍攝MV。

在邀請之前 Nate 導師還告訴他們如何邀請對的女生來拍攝，並告訴他們要妥善利用個人的長處。

接著他們就開始在路上邀請女生來參加隔天的MV拍攝，雖然一開始大家都很害羞沒有辦法邀請到，但是隨著邀請的次數多了，答應的人也多了起來，逐漸上手了之後就很穩定地邀請到了不少人。拍攝MV當天成員們就和自己邀來的人，跟著 Warren G 在3個場所（沙發、廚房、泳池）拍攝充滿洛杉磯風格的改編版〈Boy In Luve〉。過程中因為成員的害羞、不好意思，有點放不開，但最後還是克服了這些達成完美演出。

第 6 集

第六集開頭是開始拍攝泳池的片段，每一個小組都賣力地演出屬於自己的風格。完成拍攝後，Warren G 根據拍攝過程給他們建議，最終選出 J-Hope 隊為這次拍攝任務的優勝者。而獲得第一名的 J-Hope 跟 Jin 來到公仔店，選出自己想要的公仔，並由 Warren G 買單。

隔天 3 個小分組各自領取了自己的任務，J-Hope 和 Jin 接到的任務是學習 B-Box，要先到街上展示表演 B-Box 給路人聽，而老師將會用 B-Box 回應他們。最後兩人在一家餐廳裡對著眾多客人表演 B-Box，假裝服務生的老師FAAHZ 回應了他們。而後 FAAHZ 帶著他們回到自己的家，學習 B-Box 的技巧，最後還送了蜂蜜給兩人。Jimin 跟 RM 收到的任務則是前去尋找 B-boy 高手 Jolee 學習舞蹈，在學習了一段舞蹈之後，就回到練習室練習。之後場景再轉換到公園，老師 Jolee 說表演需要體力，所以開始帶著兩人進行嚴酷的

體能訓練，訓練完後又開始練習前一天的舞蹈。隔天 Jolee 再次教給他們更難的編舞，練習完後兩人將之後公演的邀請函送給老師。在這之後 J-Hope 跟 Jin 也找到老師 FAAHZ 展現練習成果，隨即老師也繼續再教導他們更深入的 B-Box，之後一樣也是邀請老師來看公演。

最後的 SUGA、柾國、V 收到了的任務則是：尋找 R&B 的老師 Iris（電影《修女也瘋狂2》主人公的靈感來源）學習唱歌的技巧。老師 Iris 先是要他們每個人都唱了一段，也分別指出哪裡需要改進，最後再進行個人指導課程。中途因為這段時間除了節目之外還要錄製新專輯，V 的身體有點負荷不了，最後來到醫院接受治療。隔天防彈成員們在接受老師 Iris 的指導之後，同樣將公演邀請函送給了老師。最後 3 個小組自己也舉行了小型比賽，展示出自己向老師學習的成果，最後得到 190 分的 SUGA 隊贏得最後勝利。節目最後也放出了由 Warren G 執導的〈Boy In Luve〉MV。

第7集

第七集場景來到了洛杉磯某處的籃球場，由導師 Nate 跟 Tony 猜拳選出自己的小組員，而 RM 擔任講解員跟評分員。在一場 4 對 4 籃球廝殺後，由 Tony 隊以 20 分贏了 Nate 隊，Nate 隊的懲罰就是買冰給全員吃。

之後的一天早晨導師們叫醒成員，給了他們這集的任務：打工賺錢，目的是讓他們體驗很多在美國做音樂的人，努力工作賺錢只為了實現自己的夢想，因為了公演需要的費用他們甚至得自己打工賺取。

而這次的分組是由打工處的僱主依照成員的簡歷重新分組，SUGA 跟 RM 來到飯店做清潔房間的工作，學習如何整理床單與被單，了解到就算是簡單的整理床鋪也有很多細節要注意，隨後由 SUGA 整理房間、RM 清潔廁所，之後在經理的解說之下，明白 2 個人每天要打掃 27 個房間，而每個房間只能用 30 分鐘整理（RM 他們整理了 2 個小時只完成 1 個房間），最後 RM 選擇在房間打

掃，讓 SUGA 去廚房擦盤子。

Jimin 跟柾國則來到機場，僱主給了他們 10 分鐘打掃倉庫，也告知他們任何一個環節要是出錯就沒有工資了，而之後 Jimin 在打掃的時候不小心打翻東西，讓僱主不是很高興。

場景來到了海邊，V、Jin、J-Hope 也向遊艇主人學習了如何清潔遊艇，一開始 3 人還在悠哉地打掃，船主人要他們認真打掃不要偷懶，三人才默默收起嬉笑認真工作。

在倉庫打掃好的 Jimin 跟柾國接下來被僱主帶去清潔飛機，並且由一位 14 歲的孩子監督他們工作，由於 Jimin 沒有認真工作，再加上兩個人工作時嬉笑玩鬧，最後在檢查時發現有不乾淨的地方，僱主就讓他們停下手邊工作到辦公室進行檢討。

而畫面轉到飯店要去廚房工作的 SUGA，來到了韓式料理餐廳幫忙洗刷餐

具、整理食材、搬運碗盤，肚子餓時還得到了一碗白飯跟小菜。整理房間的RM剛開始雖然不熟悉流程而花了不少時間，但上手之後很快的就整理完畢，並來到餐廳與SUGA會合。

兩人好奇其他人在做什麼，就打電話給Jin，Jin等人騙RM說遊艇主人對他們很好，還請吃生魚片跟龍蝦，SUGA生氣地就把電話掛了，殊不知當時的Jin他們其實正在粉刷遊艇。之後Jin等人邊整理遊艇邊聊以前打工的過程，後來三人打電話給Jimin，同樣騙他們說他們在遊艇工作非常愉快享受，結果電話講到中途就掛了，因為船主人要他們趕緊打掃，不准再用手機聊天了。

而飛機場的僱主也回到辦公室告知Jimin和柾國，雖然的工作達成得不是非常完美，但還是給兩人發了薪資，Jimin與柾國分別得到200美金和300美金，最後也完成了兩人想要搭乘直升機的夢想。鏡頭轉到RM跟SUGA這組，兩人也完成了他們的工作，並拿到了550元美金的薪水。最後的J-Hope、V、

Jin這組也分別從船主人手上拿到100、150、200元美金，完成了這次的任務。

之後成員們回到導師們身邊，得知這筆錢除了購置生活用品之外，還會購買食物分享給貧民窟的遊民。導師為他們解釋，Hip-hop界的人大都會捐出自己的所得，做為取得名氣的代價，也讓成員們知道原來他們也能為這個社會做出貢獻。在分享食物的過程中，遊民們也告訴防彈成員們許多人生的道理及建言，每個人心靈上都收穫滿滿。

第8集

第八集開始，防彈成員們同樣是在導師的呼喚聲起床，然後接受最後的任務——打造出最棒的公演。在梳洗過後大家開始為公演內容做計劃，而打工薪資得到第一名的RM跟SUGA擔任這次公演的負責人，也對成員進行了分組，由J-Hope、Jin負責製作傳單，而V、柾國、Jimin發傳單。在製作完傳

單後負責發放傳單的成員也來到了好萊塢進行發放，在過程中，柾國發揮長才為BTS的小型公演進行了宣傳跟講解。

回到宿舍的大家也開始為公演舉行會議，並練習表演一直到深夜。到了公演當天，場外是大排長龍的粉絲們，場內成員們也正加緊練習跟彩排。華麗的開場後，來到了演唱屬於BTS自己的〈Regulate〉的環節，防彈成員們分組展現真正的Hip-hop，還有和老師一起公演的B-Box、絢麗的B-Boy舞蹈跟演唱改編版〈Oh，Happy Day〉，向粉絲們展示了自己最後完美的表演。

防彈少年團在即將回韓國的最後一天，和導師們依依不捨地訴說自己的想法跟情感，帶著滿滿的收穫和回憶離開住了20天的宿舍，完成了這次所有的任務及學習。

三、防彈少年團的福不福

《防彈少年團的福不福》於2015年5月27日在NAVER獨家播放，內容為防彈成員們在公司練習室中以抽籤方式決定遊戲內容而進行比賽。

第1集

第一集是由Jimin負責抽出主題，這集的遊戲內容為《比手畫腳》。成員們分成Jin、Jimin、柾國組成的主唱隊，以及RM、SUGA、J-Hope組成的Rapper隊，並且由V來進行答題。各隊的3位成員需在3分鐘內用接力比手畫腳的方式，將製作組安排的答案比劃給下一個人知道，最後V來說出答案，答對越多的隊伍為勝。

主唱隊首先選擇了動物題，而Rapper隊猶豫一下之後選擇了運動題，RM說會這麼猶豫是要考慮答題者是V，怕V答不出題目。接著由主唱隊先進行

比賽，當 Jimin 在比劃「老鼠」給 V 猜的時候，都是做出米老鼠的動作給 V 看，而且還嘟了嘴巴，V 看到說：「你瘋了嗎？」畫面讓全場爆笑！最後主唱隊共答對 4 題結束遊戲。換到選擇運動類題目的 Rapper 隊時，答題的 V 不是不知道該運動正規的韓文說法，不然就是答錯明明看起來很簡單的題目，導致 Rapper 隊只答對了 1 題，最終主唱隊獲勝。

第2集

第二集由 SUGA 抽出這次的遊戲內容《Video Game》，遊戲規則是在 Wii 的運動項目中選擇一項來進行兩兩淘汰賽，最後一局勝出為勝。在討論該選擇哪個比賽項目時，SUGA 說：「我們不是也有需要解決的事情嗎？要不然就選擇拳擊來紓解一下這段時間的負面情緒，全員就通過拳擊來進行比賽。」因為有 7 個人，在決定對陣表時用猜拳決定誰第一局直接通過，最後 SUGA

猜贏了直接進入第二局。

每一回合每個成員都很努力玩遊戲時，Jimin 就一直預言勝者會是 SUGA，結果進行淘汰賽到最後，真的由 SUGA 獲得最終勝利時，Jimin 開心地說：「各位看吧，我就知道最後勝利的會是 SUGA 呀！」

第 3 集

第三集還是由 SUGA 抽出遊戲，本次主題是《捉迷藏》，遊戲內容為猜拳選出鬼後，在沒有時間限制的狀況下讓鬼戴上眼罩去抓其他成員。成員在範圍內不能隨意移動位置，但可以留一隻腳在地上扭動身體躲開鬼，所有成員皆可對鬼用乒乓球進行干擾，當鬼抓到所有成員後即結束比賽。

這次猜拳當鬼的人是 V，雖然 V 一開始很順利地將 Jimin、SUGA、J-Hope 都找到了，但是其他成員實在是太會躲了，所以淘汰者開始給 V 提

示。最後大家原本都以為是 V 獲勝了，腳
都有離開原地，只有 RM 從頭到尾都是靜靜地站在旁邊，而且腳都沒有離開，
所以判定贏家是 RM。

第4集

第四集由 Jimin 抽出遊戲《乒乓球》，遊戲規則是在迷你乒乓球臺上使
用正常的球進行雙打比賽。分為 2 人一組，1 個人不可連續發球 2 次，先得
10 分者贏，這次的評審為 SUGA。

SUGA 在分組時介紹了 Jin 和柾國組成的四代差異隊（這時 Jin 問為什麼是四
代差異？SUGA 回答：「單純覺得因為四代比三代聽起來好聽。」）、Jimin
跟 V 組成的 95Line 隊，最後是由 RM 跟 J-Hope 組成的長得醜隊（V 這時自行
起身表示：「我也是這個隊伍的！」），之後裁判 SUGA 自行判定長得醜隊

先行進入第二局。

在第一局比賽進行中，大家發現好像都是先發球的那方得分，所以一直都是這麼進行比賽，而在這樣的情況下由95Line隊先行得分獲得第一局的勝利。第二局長得醜隊2人發球失誤後，由Jimin先開始，但Jimin說：「我看著J-Hope的臉真心無法集中。」隨後發了個球來回後，Jimin以強力的扣球擊出，J-Hope卻用誇張的身體動作搞笑躲球，讓全場爆笑，Jin還說：「我笑到肚子好疼呀！」在J-Hope強力的搞笑、雙方不斷的失誤中，第二局95Line隊以16比14贏了長得醜隊。

第5集

第五集由V抽出的遊戲是《疊杯子》，用手心手背的方式分組，這次的分組為RM、Jimin、柾國對戰J-Hope、Jin、V，SUGA再次擔任主持人。兩

隊使用製作組提供的100個紙杯跟竹筷在5分鐘內疊最高的一組為勝。比賽開始的時候Jimin對隊友們說：「我什麼都不懂，但是我會把筷子都拿出來。」

而J-Hope就說：「我們會慢慢來，是有策略的進行比賽的！」

在比賽進行到剩下2分半鐘時，SUGA突然提到：「筷子是不是個陷阱呢？」可是大家還是自顧自的疊，原以為自己會贏的Jimin隊在最後40秒時杯子突然倒塌，被後來追上的J-Hope隊贏過。最後贏的隊伍就要求輸的隊伍去買豬腳作為獎品，節目就在大家歡樂和氣地吃著豬腳之下結束了。

四、奔跑吧防彈《Run BTS》

專屬 BTS 防彈少年團，在 V app 上的第一個直播的明星團體綜藝節目，於 2015 年 8 月 1 日開播，一共 10 集，一集約 10 分鐘。

第1集

第一集是由成員自我介紹揭開序幕，防彈成員們自我介紹內容分別是——Jimin：21 歲，給自己的標籤是「魅力的、有才華的」；J-Hope：22 歲，給自己的標籤為「快樂的病毒」（說完自己就大笑，看得工作人員也覺得很尷尬）；Jin：24 歲，只簡短地說出自己的名字跟歲數；柾國：忙內，19 歲。

SUGA：給自己的標籤是「天才」很自信地說用這兩個詞就能代表自己」；RM：22 歲，在隊伍裡負責照顧團員；V：21 歲，給自己的標籤是「帥氣男」。

緊接著每位成員開始對 Vapp 這個應用程式進行介紹，像 RM 就說了許多 V

字開頭、有正向含意的單字，其他成員也介紹說 Vapp 的這個平台是全球性放送，又快速簡單方便操作，而且有很多精彩有趣的或者是從未看過的節目只有在 Vapp 上播放。而這次與 Vapp 合作的團綜，將能夠看到 BTS 成員們私底下搞笑、毫無保留的一面。

第2集

製作組詢問 BTS 成員們，最棒的男人有什麼條件，RM 說身高一定要高，Jimin 也回答男人當然力氣也要大，此時的 SUGA 從隊伍站出來說：「各位，當然是要有錢啊！」隨後幾位哥哥就問了忙內柾國，柾國倒是沒有想太多地說：「只要什麼都做好就好了，不是嗎？」接下來成員們將通過各種任務，選出防彈少年團中「最棒的男人」。

第一回合是考驗成員的忍耐度：遊戲規則是一名成員嘴裡含水，由其他

成員使用道具對其進行搔癢，忍耐住沒有將水噴出，且時間最長的人為勝。

第一個上場的是SUGA，在遊戲開始前帥氣地說出：「最棒的男人是絕對不會動搖的。」但在成員猛烈的攻擊下只堅持了14秒。接下來的Jin因為V用手套摸了他的胸部，就直接把水噴在V的臉上。忙內柾國因為很想要贏，在哥哥們攻擊下持續了很長一段時間，連Jin最後都直接說「就給他第一名吧」！接下來的RM、Jimin兩人都很快就將水吐出，J-Hope在10秒的時候直接把水對著Jimin的臉吐出來。最後輪到V時，變成了他與Jin的對決，但先攻的Jin卻因為V先吐水在他臉上，立即鯨魚噴水一樣的方式把水向V吐去，結果其他成員們也都被迫中獎！所以這回合的優勝者是柾國！

第二回合的比賽是選出最性感的嘴唇：在嘴唇上塗紅色唇膏，盡量張嘴留下最大的唇印在玻璃板上，上下唇印距離最遠者視為最性感的嘴巴。每個成員都用盡面部的最大力氣，毫無偶像包袱的張開自己的嘴巴，而比賽最後

V以 9.5cm 的成績奪冠。

第三回合是考驗成員力量跟敏捷度的《搶座遊戲》，大家隨著音樂圍繞坐墊跳舞轉圈，聽到製作組吹哨聲後搶坐。每次對決淘汰掉出局者後會撤掉坐墊，能堅持到最後的人就獲勝。到最後只剩下V和柾國時，柾國說：「我會盡我最大的能力拿到冠軍」，而V也指著柾國開玩笑：「柾國啊～不好意思哦！我會好好踐踏你的！」過程中原以為這兩個人多少會隨著音樂跳舞，殊不知旁邊的觀眾跳得比他們還熱情，因為兩個人都想要贏，所以都離不開墊子，這回合柾國還是取得了勝利。最終合計分數也是想贏的柾國成為了「最棒的男人」！

第3集

第三集防彈來到美國的遊樂園取景拍攝，在前去遊樂園的外景車上大家都對 Jimin 開玩笑，挑釁說自己最膽小，而 Jimin 說為了隔天的演唱會能順利進行，

要保護嗓子不可以叫出聲。聊著聊著外景車就到達了遊樂園，Jimin此刻說了聽上去滿有道理的一句話：「我實在是無法理解這些製造遊樂設施的人，明明可以過得很舒服卻為什麼要讓自己那麼累。」而RM則風趣地回答道：「因為人類本能地想要拒絕重力……」

到達遊樂園後，成員們開始選擇要乘坐的遊樂設施。在過程中，原本在外景車上一直很害怕的Jimin，在玩過遊樂設施後像發現新大陸一樣的變得大膽了，而且對每一樣設施都雀躍欲試。反觀J-Hope雖然在眾人面前裝著堅強，但遊樂設施一啟動他就開始緊張害怕，好幾個設施在玩的時候，製作組為了保護J-Hope的形象，在他臉上打了笑臉馬賽克。在節目結尾還特別加上字幕──「防彈（尤其是J-Hope）艱難的一天終於結束了」，可想而知其他人對玩遊樂設施都玩得很開心，只有J-Hope非常無奈。

第 4 集

第四集場景來到室內游泳池，防彈成員們要挑戰 3 個必須在 30 秒內完成的關卡，完成任務的即為優勝者，輸的人則要喝下製作組特調的蒜汁。

第一回合的任務，是要於 30 秒內在放有疊疊樂的浮墊上，用竹筷夾出 2 塊積木并堆疊起來，只要疊疊樂倒了或時間到一律視為失敗。最初的 RM、Jimin、SUGA 都順利地通過任務，而 Jin 因為被 RM 和 Jimin 推下水，結果挑戰失敗。之後的 V 因為浮墊一直移動也失敗了，而最好勝的柾國則通過了任務。

最後的 J-Hope 原本想要搞笑跳水，但大家發現疊疊樂在 J-Hope 跳水的時候倒塌，所以 J-Hope 也沒有通過任務。第一回合沒有通過任務的人要執行喝特調蒜汁的懲罰，在大家慫恿下，V 開始假裝拍起蒜汁廣告來，結果在 V 喝完後，原定也要懲罰的其他人卻因為製作組說沒時間而幸運逃過一劫。

第二回合是要在浮墊上將折好的紙鶴在 30 秒內完整拆開。RM、Jimin 都

很順利地通過，而SUGA因為被抓到沒有完整拆開挑戰任務失敗，Jin原本也是順利通過，但因為SUGA說要一起喝蒜汁，一晃神不小心跌入泳池結果也失敗。V、柾國又接連成功後，可憐的J-Hope卻因為超過時間而失敗。這輪的懲罰因為真男人的SUGA一口氣喝完蒜汁，其他人又免於懲罰。

第三回合的遊戲方式是走向浮墊上放著500ml可樂瓶的桌子，於30秒內將可樂倒往空瓶為勝。RM和Jimin輕巧地通過考驗，與此同時製作組進行了可樂炮彈大賽，RM跟V偷偷地在後面將沒有開瓶的可樂用力搖晃，目的就是為了後面成員進行比賽時有爆笑的畫面，果不其然從SUGA開始的比賽，開瓶的時候可樂都會冒出大量泡泡。而V能通過是因為他使用新的技術倒瓶，製作組覺得神奇就讓他通過了，其他成員則都挑戰失敗。最後製作組選出Jimin為這集的MVP，而失敗者就是在三輪敗者復活賽敗北的Jin，懲罰是一邊模仿電影《大叔》的台詞，一邊將蒜汁喝下肚。

第 5 集

第五集是在足球場舉行的中秋特輯——《100秒運動會》，所有的成員需在100秒內以接力方式完成製作組給予的 6 項任務，共有五次挑戰機會。而這次事先說好，如果防彈成員們能夠完成任務，懲罰就落回製作組身上。

任務內容為：一人快速轉圈踢中毽子後，第二人將石碑放到身上再走到另一塊石碑前面砸中，第三位成員需要用腳打開餅乾袋後，第四位將衛生紙拋到空中後轉圈徒手接住，接下來的第五人要立即喝完牛奶，將空盒丟入垃圾桶，最後需要兩人合作，一人拋松糕另一人用嘴接住。

第一次失敗是在 J-Hope 無法用腳打開餅乾袋，擅於用腳的 Jin 嘗試打開成功後，更換順序進行第二次挑戰。第二回合前面很順利地進行，到了丟牛奶盒的 V 卻失敗了。所以第三次的順序又稍微調整之後，V 順利轉圈踢到毽子交接給 SUGA，SUGA 失敗要 V 重新開始，把毽子丟給 V 時不小心丟出場外，

所以第三次挑戰還是失敗。第四次調整好狀態，全員通過，最後製作組挑選出可憐的2名工作人員，喝下成員們特製的果汁。

第6集

第六集是由成員們出演的小短劇「告解聖事」，由一位成員飾演神父，其他成員來告解日常中的不滿。

第一段是Jimin扮演神父，V來訴說不滿。原本V是要控訴J-Hope在宿舍洗澡光溜溜的樣子，但Jimin神父說那不在他的管轄範圍內。所以V就控訴Jimin在外面光鮮亮麗的樣子，但回到宿舍後東西就都亂放，卻被Jimin說：「我就是這個樣子。」這時Jimin神父問V說：「那你想要赦免什麼罪？」V說：「對於Jimin生氣這件事情是不對的。」隨後Jimin神父就說：「那有可能是因為你的嘴，我需要赦免的是你的嘴。」就要V站起來

靠近隔板，Jimin神父就打向隔板說：「你這個小子。」當V要離開Jimin神父就開玩笑的說：「小心點活，不然有可能會死哦！」

接著就是Jimin神父希望的柾國來告解了，柾國一進來還開玩笑問神父吃錯了什麼東西，怎麼頭髮變成紅色，看來去年是大發了。隨後Jimin問神父問柾國犯了什麼罪，柾國回答：「我偷用了Jin的刮鬍刀。」Jimin神父說：

「長得帥的人都是沒有罪的，所以你無罪。而得到贖罪的另一種方法就是擁抱Jimin神父，」於是柾國就這樣走了。

之後J-Hope進來告解，說他自己喜歡無緣無故打Jimin，是因為他結實的臂膀跟軟軟的胸膛，Jimin神父讓他做50下伏地挺身做為贖罪。之後訴說另外一段贖罪時長篇大論地要Jimin神父有同感，訴說完畢之後Jimin神父就帶著J-Hope離開，說是要一起指責那位朋友。

下一段的開頭是原本SUGA找了Jimin神父告解說自己太善良、太開朗、

太正直，而當 Jimin 神父開始在用水淨化 SUGA 的時候，SUGA 就逃跑了，隨後未淨化完成的 SUGA 居然成為了神父回來了。

面對 SUGA 神父，第一個要告解的是 Jin，他要告解他在 J-Hope 面前跳了舞的罪，SUGA 神父要他再跳一次，Jin 反問神父看得到嗎？ SUGA 說是用心看到。而 Jin 跳完問神父說能寬恕他的罪嗎？ SUGA 神父很苦惱地說：「這可是死罪呀……」Jin 馬上又告解了說他自己平時喜歡敷面膜，但是不喜歡站起來丟面膜，在一次失誤中不小心扔 SUGA 臉上。SUGA 神父說這樣一張面膜兩個人使用就不是犯罪，反而像是奇人異事。然後 SUGA 神父伸出他的治癒之手指穿越隔板要 Jin 懺悔（此時氣氛一度凝重，畢竟製作組要的是幽默短劇呀！）。

接著就是 RM 來告解，一開始他用流利的英文詢問 SUGA 是不是討厭他、恨他，SUGA 神父無法招架的回答，卻用中指穿過隔板請求和解。而後 RM 告解

自己跟Jimin因為常常拿到一樣的內褲禮物，所以雙方達成共識要在內褲上寫上自己名字的縮寫，但由於常洗的關係，寫上名字的字跡會被洗得模糊，所以Jimin老是生氣地詢問RM有沒有穿過，而RM總是回答沒有，但其實是有的，所以SUGA給了他治癒的手指，還希望他多買幾件內褲還給Jimin，RM就這樣默默地離開了。

最後進來的是V，原本想要控訴Jin，但SUGA神父問有趣嗎？V說有點無趣，SUGA神父就跳過了。然後V繼續告解，訴說他們曾經出去住在外面的時候，在梳洗時不小心把SUGA的牙刷掉進馬桶，而且之後也沒怎麼清潔就離開了。SUGA神父聽完默默地把治癒之手的中指伸過去說：「抓住中指，那中指有終止罪過的功能。」隨後播出的就是拍攝短劇的過程還有一些幕後花絮。

第7集

第七集到實尾島做特輯，成員先分為兩組（個子高組－紅隊：RM、Jin、柾國 v.s 個子矮組－黑隊：SUGA、Jimin、J-Hope），然後進行漆彈生存遊戲。

遊戲規則為在30分鐘內，隊伍需攻擊對方和保護自己的陣營，被漆彈打到可回到自己的陣營重生，以活著的狀態進入對方的陣營就算成功，超過30分鐘都無法佔領對方的陣營或同分，以重生次數最少的那方為勝。

不過因為個子矮隊少一個人，所以加入了經紀人，以4對4的狀態進行比賽，在比賽開始前各自隊伍在自己的陣營中討論戰略。第一回合由個子高組先攻，但因為戰略失敗打到沒有子彈，讓個子矮組先到達陣營搶下第一回合的勝利。而第二回合黑隊先攻，但大家好像都忘記自己的任務是要到達對方的陣營，所以就是一陣子彈亂飛的情形。最後是柾國以獵豹的姿態飛奔到

對方陣營，拿下第二回合紅隊的勝利。遊戲結束之後大家聚集在一起說著剛

剛結束的生存遊戲，然後製作組就開始公佈分數，回合分數是1:1，最後以重

生次數 36:31 紅隊獲勝。

原本獲勝的隊伍在下一個任務中可以擁有搭乘摩托車的權利，但製作組

發現在第一回合有不合規定的重生，所以搭乘摩托車的權利，就挪到下一個

任務的時候猜拳決定。

第8集

第八集延續上一集的實尾島特輯，這次的任務是尋找旗子。遊戲方式是尋

找旗子，有 10 支旗子是有 7 支寫上食材、3 支寫上零食，但是也有空的旗子，

以得到最多者為優勝。因為生存遊戲獲勝隊伍有非法行為，所以搭乘摩托車

的權利就由猜拳來做決定，贏的隊伍騎摩托車（Jin、柾國、SUGA、J-Hope）

第9集

第九集的實尾島特輯，是由成員們去實行高空彈跳，他們所要挑戰的是韓國最高紀錄63公尺的高的高空彈跳設施，相當於22層樓高。遊戲規則是先用手心手背的方式，分成了RM、V、柾國、Jin與SUGA、Jimin、J-Hope兩隊。

輸的走路（RM、Jimin、V）。

遊戲開始從走路隊先出發，走路隊很快就開始發現沿路的旗幟。騎車隊的Jin原本看到一個旗子要轉去拿，結果被好勝心強的柾國從後面趕上拿走。過程看來是走路隊拿到的旗子多過於騎車隊，而且還有掉下車被撿走的。V是裡面最輕鬆的，他認為遊戲開始前有友情協議，所以他就待在原地等哥哥們回來。最終除了J-Hope和SUGA之外，所有人都拿到了餐券。

進行高空彈跳的人需在跳下的過程中猜出對方用舞蹈表現的歌曲，贏的隊伍有獎品，輸的隊伍要喝著優格再高空彈跳一次。

遊戲開始前，大家很嚴肅地簽署聲明契約書，在緊張的狀態下開始了比賽。雖然每人上去時都猶豫不決，但全員都還是勇敢的跳了下去。而且製作組有小放水，因為底下的隊伍在出題給高空彈跳的人猜時，另一隊同樣在底下的等待人其實也能夠看到，所以製作組也許是希望 7 個人都能夠戰勝自己完成這個高空彈跳的任務。

最後雙方都答對了對方出的題目，也獲得了高空彈跳的證書，達成完美的 Happy Ending。

五、防彈歌謠《BTS GAYO》

《BTS GAYO》是防彈少年團於2015年8月11日開始的 V app 實境真人秀節目，以遊戲的方式和防彈少年團一起了解韓國大眾歌謠為主題來進行節目內容。

第1集

透過舞蹈來了解女歌手，遊戲方法是成員們以速度問答形式分為 Vocal 隊 v.s Rapper 隊兩組，並事先寫下對失敗隊伍的懲罰，並且只能通過舞蹈來說明題目，輸的隊伍從事先寫好的懲罰抽取一個來做為懲罰。在一開始 RM 問成員有熟悉的女團舞蹈嗎？ J-Hope 就很俏皮的跳著舞說：「我的第二職業就是女伴舞呀～」然後成員們就一一展現自己所知道的女團舞蹈。

接下來就是開始比賽，由 Vocal 隊先攻，雖然說是要跳女團舞蹈讓隊友

猜女團名字跟歌名，但是不知道是不是不熟悉，大家幾乎都是用比手畫腳的完成題目。尤其是可愛的柾國即使是跳了女團的舞蹈，但因為都不是重點舞步，大家都猜不出來，只好用比的方式將題目展示出來。而換到 Rapper 隊的時候，卻因為舞蹈黑洞 RM 對舞蹈也不是很熟練，只要到了 RM 的 part 就會卡關很久，最終這場比賽 Vocal 隊以 6 分 45 秒贏了 Rapper 隊的 8 分 12 秒。而 Rapper 隊抽到的懲罰是彈額頭，此時的 J-Hope 還說：「要是給 Jimin 彈額頭一定會死」，由此可知 Jimin 彈額頭的功力真的很強。Rapper 隊用猜拳的方式選出最終懲罰者 J-Hope，由 Jimin 執行懲罰。

第 2 集

本籍的主題是「透過聽力來判斷歌曲」，遊戲方法：成員們分為 Vocal 隊跟 Rapper 隊，每隊有 5 題題目，聽到音樂後寫下答案，最接近答案的人

勝利。

第一題是 SUGA v.s 柾國，製作組挑選了 Roona 的《戀人》當做題目，要兩人聽歌寫出消失的歌詞是什麼，兩人最終還是沒有答對答案。第二題是 J-Hope v.s V，聽取一段《不去學校》的歌詞，推理出為什麼不去學校的理由。製作組還小小提示雙方大家小時候放學後都會去的地方，J-Hope 的答案是去撞球場，還一副無辜的臉說：「不是嗎？不是這個時代的事嗎？」結果大家都笑翻了，而 V 的回答是吃點心。製作組給出的解答為去遊戲廳玩遊戲，所以以 J-Hope 的答案最為接近而獲勝。

第三題是 RM v.s Jimin，題目是要寫出樂童音樂家的歌曲《200%》出現嗶聲的歌詞是什麼。此時製作組又給了小提示，最終以 RM 寫下 10 個字贏了 Jimin 的 8 個字。第四題是 SUGA v.s Jin，製作組挑選了 Juju Club 的〈16/20〉當做題目，要兩人聽歌寫出模糊歌聲的歌詞是什麼，最後果然由 Vocal 隊寫下

正確答案，很自信地拿下這題的勝利。第五題是RM v.s 柾國，聽取一段李文世〈초초할인〉的歌詞，推理出電影院的早鳥票的平均價格是多少，RM寫下韓幣 6,500 元贏了柾國的韓幣 8,000 元。

由於目前比分是 Rapper 隊 3 分，Vocal 隊 2 分，於是此時製作組給了一套方案，如果 Rapper 隊贏了就懲罰 Vocal 隊的 2 個人，如果 Vocal 隊贏了就免除懲罰。此刻的題目為聽取一段 Rainbow 的歌曲〈A〉猜出這段歌詞中 A 出現了幾次，兩邊的答案都是正確答案12，最後還是 Rapper 隊以 4:3 勝出。懲罰抽出的是嘴裡含著曼陀珠然後喝可樂，加碼的懲罰是 J-Hope 給 Jimin 彈額頭。而可憐的 Jimin 在第一次懲罰的猜拳中又輸了，所以他先是被 J-Hope 彈額頭，然後喝下因為投入曼陀珠而一直噴發泡泡的可樂。

第3集

要透過 OST 了解歌曲，以 OST 主題曲為 BGM 的演技比賽，遊戲方法：成員各自抽製作單位製作的名戲劇畫面，用30分鐘排練。有5次機會 NG 最多的人為輸家，需接受懲罰。由抽籤方式出演名畫面，分別為：白智榮〈那個女人〉（電視劇秘密花園）男主角：J-Hope、女主角：V。金東律〈記憶的習作〉（電影建築學概論）男主角：SUGA、女主角：RM。朴孝信〈雪之花〉（電視劇對不起我愛你）男主角：Jimin、女主角：Jin。Lyn〈My Destiny〉（電視劇來自星星的你）男主角：柾國。在排練前先看每個成員所扮演的片段，而且每個片段中還有製作組分配的特別指令必須完成。最終以 RM 跟 SUGA 這組因為特別指令跳繩撿紙失誤太多而失敗，兩人猜拳後，輸的 RM 受罰必須詮釋一段廣告畫面，讓成員都覺得好肉麻。

第 4 集

本集主題為藉由歌詞了解歌曲的「防彈 KTV」，遊戲方法：抽籤選取唱歌的順序，背過歌詞之後，成員就輪流唱。10 次機會內成功可獲得好吃的零食，但挑戰失敗也有可怕的懲罰。選取的歌是 FIN.K.L 的〈To My Boyfriend〉，在不斷的挑戰失敗抽取機會卡執行任務中（任務有：Jimin 用腳趾脫絲襪換取一句歌詞的機會、還有 RM 抽到空白的機會卡、Jimin 的換順序、V 抽到可以聽一小段歌詞的機會，與 Jimin 挑戰用面部表情吃到臉上的軟糖等任務），最後 SUGA 賴皮換取第 11 次機會，結果挑戰成功。但是因為已經超過 10 次，所以還是要接受懲罰，抽籤決定選擇飲料順序，最終是 J-Hope 喝到魚露做為懲罰。

第5集

本次遊戲主題為「推理知道的歌曲」：遊戲方式為先分組成大哥隊 v.s 弟弟隊（在防彈新人王中演唱〈Beautiful〉，所以也叫做 Beautiful 隊），推理猜測對方隊伍想要表達的歌手或曲目。

分組完畢後雙方隊伍先是寫下對方要是輸了必須要做的懲罰，大哥隊因為想不出來懲罰還求助製作組，而弟弟隊很自信地馬上決定好懲罰並且期望是自己隊能贏。

比賽一開始是由大哥隊先比手畫腳給弟弟們猜，在猜的過程中說錯的要被氣鎚攻擊，雖然柾國後期猛烈答題，但還是以 10 分 31 秒完成 10 題題目。接下來換成弟弟隊出題給哥哥們猜，弟弟們因為給的提示太過容易，雖然一直說要將提示加難，卻還是抵不過哥哥們以 6 分 27 秒完成題目。

這下弟弟隊只能用猜拳方式選擇一人接受懲罰，但因為大家都想要

J-Hope 當受罰者，所以在 J-Hope 跟 SUGA 最後猜拳中，硬是要 J-Hope 輸了，然後完成將 17 顆糖果塞入嘴裡的懲罰做 Ending。

第 6 集

節目一開始 V 就要大家關注他的衣服，因為他身上的衣服有一個大大的 V 字，RM 就問他有什麼含義嗎？他回答說：「是綠色的 V〜（衣服的顏色是綠色的）」，一陣靜默之後 V 就說：「是 NAVER 呀！」（NAVER 為韓國知名搜尋網站，網頁顏色為綠色）。RM 就說：「V 為了要多點鏡頭多點話題還特地去找衣服來製造哏。」接下來就是由 9,950 位粉絲投票，選出 BTS 的舞蹈 BEST5。

一開始透過舞蹈對決，選出防彈少年團舞蹈最弱者後分成兩組（J-Hope、V、柾國一組，RM、Jimin、V 一組），組內 3 個人先跳舞，再由對方組別選

出弱者後（感覺為了節目的效果，雙方都不是選出最弱的，而是最好笑的！），兩位弱者 J-Hope 與 V 再比一次，J-Hope 過程中說我這個編舞隊長還得站在這裡，而 SUGA 這次的表現大家都說比以往來的好，所以最終製作組選出最弱的為 J-Hope。

這比賽純粹就是為了惡整 J-Hope 而已，不過 J-Hope 卻因此得到特別主持（原主持為 Jimin，兩人還特別進行了交接儀式，J-Hope 單腳下跪接受 Jimin 手上的節目單，Jimin 摸著 J-Hope 的頭說：「用這個成為韓國最棒的主持人吧！」）。第二回合的開頭，RM 說其實 BTS 的舞蹈會被注目，是因為 Jimin 的帽子舞跟踢腳舞，隨後 Jimin 就接著說：「因為我，BTS 的舞才開始竄紅呢。」

接下來是比賽規則：1.猜出粉絲票選出來的舞蹈 BEST5，寫下自己認為排名第三的是哪首歌的舞蹈。2.只要自己寫的答案是粉絲排名第二名的答案，

就要接受絲襪套頭的懲罰。一開始 J-Hope 就要其他成員寫下大家心目中認為粉絲覺得第一名的歌曲是什麼，最終答案是粉絲票選得票率 42% 的〈I NEED YOU〉。接下來猜第四名是哪一首歌，沒想到 SUGA 居然猜中正確解答，RM 就說：「大家難道不是喜歡陽剛一點的舞蹈，而是喜歡帶點 wave 的舞蹈嗎？」

然後進到主題第三名（有可怕的懲罰），只有 Jimin 猜中得票率有 28%，2014 年 MBC 歌謠大戰的舞蹈。而 RM、柾國、V、Jin 寫下的〈Dope〉為第二名，粉絲票選得票率 38%。由於製作組只有準備兩隻絲襪，所以 J-Hope 說為了呼應這次的主題就用舞蹈對決決定最終受罰者，而且要用全新的編舞方式來詮釋自己的歌，最後由 Jimin 和 J-Hope 選出 RM 和 V 接受絲襪套頭的懲罰。

第 7 集

為了呼應第一集的主題，這集的主題是透過舞蹈了解男歌手。開頭一樣是主持人 RM 先詢問成員們有沒有熟悉的男歌手的舞蹈，大家都有自己印象深刻的舞蹈。遊戲方式：1.手心手背選出分組（分組後才發現同組的衣服的顏色都極為相似，大家都覺得很神奇，所以隊伍分為 Color 隊與黑白隊）。2.只能用身體動作來說明題目。3.輸的那一隊要從原先兩隊寫的懲罰選一個來實施。

一開始從黑白隊先開始，前面的都回答的很快，但只要遇到 RM 詮釋卻卡關，還好最後還是能很快的解答。而換成 Color 隊解答時卻在最後的 VIXX 題目遭遇嚴重卡關，柾國走出來原以為是要幫忙解說，沒想到是來干擾對方答題，到最後時間到了還是沒有猜到便失敗收場。3 個人 2 個懲罰猜拳贏的 SUGA 選擇了 Jimin 接受其中的懲罰：親吻 V 的臉頰。

第8集

製作組說出這集為學習 Trot 的時間，由 Trot 大師 V 教學。進行方式是成員們首先分為兩組，這次分為長得高組跟會長高組（長得高組：RM、Jin、柾國 v.s 會長高組：SUGA、Jimin、J-Hope），為什麼用會長高而不用矮隊，是 V 考慮了被分發的人的心情。一開始玩遊戲先迎接的是穿著華麗的 V 大師表演 Trot，而在遊戲開始前公佈這次的懲罰為瀏海要二八分作為最後的 Ending。

遊戲規則是在聽完 V 朗誦完的歌詞後猜出歌曲和歌手，然後猜對的組別跟著伴奏唱出歌曲即為成功。5 首歌先猜出 3 首的隊伍即為優勝。一開始雖然 SUGA 猜對歌手跟歌名，但因為不會唱，所以讓柾國得到演唱機會而贏了第一題。緊接著第二題柾國雖然答對歌名，卻想不起歌手名字，拱手送了對方一分。第三題、第四題都正常的各拿下一分，最後是會長高組拿下最後一

分險贏長得高組。而長得高組也進入了二八分瀏海的懲罰，完成一首歌的表演。

第9集

一樣先由粉絲投票選出最受歡迎的防彈歌曲 BEST5，然後用心電感應方式寫出歌曲的其中一個字，只有三次機會猜出歌曲順序，最快將歌曲排名寫好的人成功，失敗的人接受懲罰。

先公佈了一位和三位的歌曲後，要成員寫出二、四、五位的歌曲，人家在寫之前都一直討論哪些歌曲會進入前五名，而主持人 SUGA 說也有意外的歌曲進入，所以大家都陷入了煩惱。

主持人 SUGA 要大家先寫出第二位的歌曲，只有 Jin 寫錯了第二名歌曲，所以他的懲罰是穿童裝。而猜第五位時大家第一次雖然沒有默契，但是第二

次也猜中了歌曲。而後猜第四位時，SUGA 給出了都是英文歌名進入前五名這個提示，所以很快就猜中了。隨後製作組公佈了後面的排位，讓大家也很吃驚，覺得跟想象中的喜愛歌曲的排名有那麼大的區別。

六、防彈歌謠第二季《BTS GAYO SEASON2》

自2017年1月24日至2017年5月16日播出，在明星直播 V LIVE 上獨家播放，無固定更新時間，第一季到第9集結束，第二季接續從第10集開始，屬於 BTS 防彈少年團專屬團體綜藝節目，以韓國歌謠為主題進行各項有趣的遊戲及任務。

第10集「2016防彈的歌曲結算」

由隊長RM擔任主持人，答錯者會拿到一枚懲罰代幣，遊戲結束後拿到最多代幣的人就要接受懲罰，懲罰由成員們寫在籤條上最後再抽出決定。

第一回合由粉絲投票選出各種情境下BEST的歌曲，透過情境描述猜出投票最高的歌曲，第一題的提示為「最讓粉絲心動的防彈少年團歌曲中的killing part」成員們各有各的答案，居然沒半個人答對，到了最後一題的提示「成為防彈少年團粉絲的那首歌」，主持人RM說這是對粉絲來說很重要的歌曲，答對代表很懂粉絲心，六位成員們都絞盡了腦汁思考。

第二回合同樣由粉絲票選出心目中防彈歌曲的順位，成員們猜猜這些歌曲是排名第幾，到了歌曲〈2!3!〉在可能是第一或第五的情況下，主持人RM提出若達對這題將可以免除懲罰，於是分成了兩派人馬，最終答案〈2!3!〉為粉絲心中第一名的歌曲，本來分數吊車尾的忙內柾國因為答對了可以免罰，

而倒楣猜錯在最後一題被逆轉的Jimin只好接受懲罰。但秉持著不能只有我一個人受罰要拖人一起下水的精神，Jimin要其他成員猜出第五名的歌曲是甚麼，由工作人員提供五個選項，由代幣少的人開始選擇，猜中的成員將與Jimin一起接受懲罰。本來一個懲罰代幣都沒有的V，因為沒搞清楚遊戲規則，在猜中歌曲後非常開心，等理解狀況後也只能乖乖一起受罰了。

第11集「大眾歌謠 接力繪圖比賽」

首先猜拳決定由柾國擔任答題者，其他六名成員分成兩組，以接力方式畫出指定的歌曲給答題者猜，考驗會話能力及默契，能讓柾國答對題數多的組別獲勝，且同樣由成員們寫下懲罰，輸家自行抽出懲罰方式。由RM、Jimin、J-Hope先攻，第一題TWICE的〈TT〉很快就讓柾國答對，後面幾題卻越畫越歪，五題中讓柾國猜中了兩題。後攻的V、SUGA、Jin自嘲是防彈的畫畫黑

洞三人組，遊戲中以演技讓對手以為他們獲勝了，實際上是2比2平手。最終勝負由柾國來畫畫決定，最先答對的隊伍獲勝，忙內柾國仔細地畫出歌曲的舞蹈分析，哥哥們卻毫無頭緒，結果由RM和J-Hope共同協力猜出了答案，輸家V、SUGA、Jin抽到的懲罰，是在寒冷的冬天中不穿羽絨外套待在室外五分鐘，三人嘴上說很涼快還是冷得直發抖。

第12集「用綜藝的方式學習童謠」

本次依然在遊戲開始前就決定好了懲罰方式，這次的輸家要用個人信用卡買單，請工作人員及成員們喝咖啡。

第一回合的規則，是一次出來一個人戴上耳機，耳機中製作組會播放兒歌〈小牛〉，成員必須不受干擾的唱出兒歌〈蝴蝶〉，完整正確唱完兒歌的才算成功。第一次挑戰時，成員們各個五音不全唱沒兩句蝴蝶啊，KEY就被耳

邊的小牛啊帶走，首位挑戰成功的是柾國，不愧是黃金忙內！接下來的SUGA

好不容易唱完了也自嘲因為是Rapper所以音準很差，成員們喊著不能算他

通過，但製作組還是算他成功，而最終是J-Hope挑戰失敗。

第二回合是「一句兒歌KTV」，不被對方的歌詞與旋律混淆，每次一句

輪流唱出指定的歌曲，另外一名成員擔任裁判，過程中裁判可以用氣槌打出

錯的成員，直到決出勝負為止，按照循環賽的方式進行。

經過好幾輪的對決，剩下V、J-Hope、Jimin三人，一直擔心吞下二連

敗的J-Hope最後驚險成功過關，由V和Jimin兩個同齡好友分勝負，最終

由V獲勝。

第三回合由一位成員唱少女時代的〈GEE〉，跟唱時隨著製作組的信號移

開擋住筆電螢幕的板子，並邊唱著〈GEE〉邊填寫螢幕上空格內的童謠歌詞。

這最後一關果然是大魔王，考倒了成員們，嘗試了好幾次都沒成功，最終只

好作罷，只由第一、第二回合比賽輸的 J-Hope、Jimin 挑戰，最後是 Jimin 輸了得請大家喝咖啡。

第13集 「大眾歌謠之防彈的知識考驗」

七位成員穿著統一的白襯衫配西裝褲，先抽籤決定每個人的搶答任務，而且必須做完指定動作才能搶答，處罰就是利用成員們手中的道具完成一系列動作。

第一回合是以各式各樣的猜謎方式來學習大眾歌謠的時間，透過跟網路知識人提問自己想不起來的歌名內容，回答相關問題，光是要解決搶答任務就手忙腳亂，好不容易才能答對幾題。

第二回合是聯想歌曲猜謎，看圖聯想歌曲，其中一題的圖片是個小孩子在抓周，Jimin 居然說像是得獎讓 RM 哭笑不得。

第三回合首音猜謎，聽到歌曲的第一個音，要說出正確答案的同時跳出該歌曲的舞蹈，果然說到舞蹈就是J-Hope的天下，一連答對好幾題。

第四回合腦筋急轉彎，聽完腦筋急轉彎的題目後，猜出題目所表達的歌曲，最後剩下柾國和Jimin，由Jin出題的大叔笑話來定勝負，題目是「我出生在哪個島嶼上？」答案是handsome，因為韓文的"島嶼"跟英文some發音相似，最後Jimin大喊「Jin哥是handsome」獲得勝利，忙內柾國最終接受了一連串辛苦的遲罰。

第14集 「用遊戲享受名電影的OST」

由SUGA擔任裁判，另外六位成員分成兩組，進行關於名電影OST的相關遊戲，最後成績最差的隊伍就要接受懲罰，裁判有判罰黃牌或紅牌的權力。

第一回合腳底按摩情侶跳繩遊戲，播放OST在指壓板上跳繩最多下的組

別獲勝，V 和 J-Hope 才跳第一下就額頭相撞跌倒，被判黃牌跳了 3 下，後來更改規則每個人都出來跳，各組累計計算。

第二回合一人戴眼罩配合裁判和 OST 跳探戈，同組搭擋很其他成員混坐在椅子上，單靠觸感要成功找出同組搭擋，結果都盡摸一些奇怪的部位，手肘、後頸肉、手指關節處骨頭，能猜出來也是很讓人佩服，奇怪的是三個不一樣的部位，明明要猜不同人，成員們卻不約而同都猜 RM，還有裁判 SUGA 拉著矇眼成員跳探戈更是笑翻成員們，J-Hope 完全跳到忘我，抓都抓不住。

第三回合素描本快問快答，一人負責在素描本上畫畫，另一人猜題，兩分鐘內答對最多的隊伍獲勝，前兩場遊戲都獲勝的 RM、柾國組可以不用玩，又是個考驗繪畫實力跟想像力的遊戲。Jin、Jimin 隊只猜對一題，V、J-Hope 隊以三題輕鬆獲勝，但是在第一輪遊戲中 V、J-Hope 得到了負一分，總計下來依然是 0:0，所以還要再比一回合。最終 Jin、Jimin 隊答對三題，V、J-Hope

第15集「自己來拍MV吧！」

這集的防彈歌謠在地球另一端的智利進行，一行人在飯店裡，成員們要從防彈少年團的歌曲中，挑選出未拍攝過MV的歌曲，並由成員們自行分配演出、攝影等工作，一切都要自己包辦拍攝。製作組提起臨時提案，若成員們拍攝的歌曲MV在發佈一週後，音源成績上升到前50名，公司就會完成BTS一個願望，這個條件成功刺激到成員，成員們也表示不能小看A.R.M.Y們刷音源的力量，在經過慎重挑選後，成員們一致決定拍攝歌曲〈啃老族〉的MV，導演

隊答對4題，所以Jin和Jimin得接受懲罰，由成員們一人寫一句劇本，然後讓他們兩人演出。大家這時當然不會錯過惡整其他成員的機會，寫得一個比一個爆笑，兩人根本是演了一齣主題是「放屁」的黑色幽默大戲，認真演戲的兩人，讓一旁成員們都笑到翻掉了！

是RM、攝影導演是柾國、微笑天使兼搬運工是Jimin、導演助理是J-Hope、精神護理師是V、造型師是Jin、飯車是SUGA，為了讓每個人都有工作，真是各種奇葩職位都出現了。

接下來就是一陣熱烈的討論，各自決定要對嘴歌詞的位置，作為造型師的Jin連編舞都排好了，舞蹈讓成員們邊跳邊爆笑。為了追求完整性，成員們雖然穿著不一樣的T恤，但是統一穿上了演唱會中表演〈血汗淚〉時的粉色外套，並戴上墨鏡和金項鍊，成員們很滿意地開始進行拍攝，但真正的造型師們看到成員們這樣弄造型大概都要哭了吧！個人對嘴鏡頭從床上、地上、廁所、走廊等等，一路拍到電梯裡，接著借用飯店寬敞的餐廳要拍攝舞蹈部分，舞蹈拍攝就沒個人畫面順利，成員們頻頻笑場或是撞在一起，NG了好多次，只好祭出處罰，笑場的人要被彈額頭，果然就一次OK。再來拍攝團體的對嘴畫面，七個大男生擠在電梯裡面隨著節奏猛點頭，連製作組的攝影帥都被他

們逗笑了，最後則是拍攝歌詞分類的插入畫面，少年們把整支MV拍攝的非常有創意，配上後製的特效真的讓人捧腹大笑，大讚他們的幽默感。

七、奔跑吧防彈　第二季《Run BTS SEASON2》

「奔跑吧防彈」從2017年1月31日開播，每周一固定在明星直播∨LIVE中更新，第一季播出至第10集，第二季從第11集開始，目前已播出超過50集。類似實境節目，內容非常多元，有許多粉絲會感興趣的活動，能更貼近少年們私下的模樣。以下大概介紹幾集有趣令人印象深刻的內容。

第11集「防彈少年團親自製作的電視劇」

第二季開播的第1集，成員們在教室裡挑戰拍攝情境劇，抽籤決定角色

分配，柾國飾演外表冷漠內心單純的傲嬌男高中生、SUGA飾演剛轉學來的女高中生、RM飾演心地善良卻傻裡傻氣的朋友、V飾演戴著圓框眼鏡經常抱著書沉默寡言全校第一名的好學生、Jin飾演無論何時何地都受到萬人注目防彈高中的偶像、Jin飾演絕對不失去微笑的天使班長、J-Hope飾演陷入感性而經常流淚的文學少年。開拍前成員們先討論了劇本走向，而開拍後SUGA飾演的女主角一現身，便驚豔了全場！

其他人都想接近她討她歡心，J-Hope為了製造假眼淚直接在臉上潑水，自己潑還不夠，SUGA加碼再潑一次，一旁成員們憋笑憋得很辛苦，最後大家竟然被隔壁班轉學學生吸引全部跑光，留下女主角一人在教室就結束了。最後做結尾時成員們紛紛稱讚SUGA女裝很美，SUGA也說自己女裝跟住釜山開理髮院的小阿姨外貌很相似。

第19集「保齡球時間 全倒！」

繼專屬節目新人王後，再度來到保齡球館的防彈少年團，本集分成兩個遊戲，GAME1《贏過柾國吧！》GAME2《分組保齡球大賽》，每輪遊戲輸的人要接受成員們定的處罰，最後決定GAME1中，保齡球打得不錯的忙內柾國如果贏了，六位哥哥們就要對他行大禮。一公布這懲罰哥哥們就直說真是太傷自尊心了，相反的柾國輸了的話，就要自掏腰包請成員們吃飯。柾國認真地打完每一球，哥哥們雖然也很認真，但不是姿勢怪異就是球都亂飛，搞笑成分十足，最終結果96:76，柾國贏了二十分之多，六位哥哥認命接受懲罰，對忙內行大禮，柾國更是開心的合不攏嘴，直說：「心情太好了！」

GAME2 分組競賽，輸的隊伍要叫贏的隊伍五大哥還要被打屁股，輪到J-Hope 時他總是拿著綠色保齡球，被成員開玩笑說是農夫去採西瓜，SUGA則是秉持著他是在滾球而不是打保齡球的精神，都用雙腳張開以蹲馬步的姿

第20集「韓食大捷！」

由 BTS 公認的大廚 Jin 擔任主持人，其他成員分成 3 對 3 進行料理隊決，各隊選出一個菜單並在限時一小時內完成，勝負由 Jin 大廚決定，輸的隊伍必須負責清理收拾環境。稍微會做菜的 SUGA 跟柾國被推派當隊長猜拳後選組員，SUGA 組有 Jimin 和 V 製作辣燉海鮮跟馬鈴薯煎餅，柾國組的 J-Hope 和 RM 則挑戰辣雞燉湯跟拔絲地瓜。計時開始後兩隊開始各自分工，從處理食材開

勢雙手把球丟出去，居然都還滿準的。比數到了 104:95 時，RM 組只剩下兩盤的機會，第一球戲劇性地打出九瓶追成平手，還有關鍵的最後一瓶，派出西瓜農夫 J-Hope 來打，確定打到球瓶的那刻真是歡聲雷動啊！以一分之差超越了 104 分，剩下最後一盤就打算隨便丟，沒想到 SUGA 的隨便丟也能全倒，最終結果 104:115，有黃金忙內的隊伍輸給有綜藝之神眷顧的 RM 組。

始就笑料滿分，RM沒把刀鞘拿開就開始剁雞肉、V不懂料理索性放棄直接拿一旁的麵包吃了起來，SUGA趕緊叫他幫Jimin處理馬鈴薯，接著又是一連串不知道該怎麼對付胡蘿蔔、魷魚等食材的鏡頭，看成員們正在跟食物們博鬥，大廚Jin也沒閒著，自己跑到一旁，煎了白糖地瓜來享用，經過一番努力後，兩組的料理已漸漸成型。

然而Jimin的馬鈴薯煎餅卻被SUGA吐槽以為是魚板，Jin還說她自己其實不喜歡吃馬鈴薯煎餅，但因為是弟弟用心做的，會好好享用。另一組柾國則是熟練地做起拔絲地瓜，因為打從練習生時期就常常做給哥哥們吃，白糖的黏稠誠度居然讓地瓜們全黏在盤子上，像方向盤一樣左搖右轉甚至將盤子倒過來，地瓜依然屹立不搖地黏著，讓哥哥們是嘖嘖稱奇又覺得搞笑。

SUGA組率先完成兩道料理，辣燉海鮮的賣相直逼餐廳程度，但最讓大廚Jin滿意的是由V設計的醬料擺盤，用浮誇的餐盤裝醬料，醬料中間還站了隻

陶瓷松鼠。接下來終於進入評審時間，兩隊還幫餐點取了名字，大廚Jin試吃過兩組的料理後，給了SUGA組很高的評價，但柾國組的也不錯吃，究竟這次的料理對決哪組獲勝呢？當然就是深得Jin心的SUGA組啦！而Jin也表示柾國組敗北的原因是在燉雞中加太多咖哩了，他本身不愛吃咖哩，最後成員們也回憶起出道前出道初期，大家常常在宿舍自己做料理來吃，現在因為工作很忙都是在外吃餐廳或叫外送，幾乎不開伙了，難得可以再進廚房跟成員一起做料理、分享美食，覺得是很棒、很開心的回憶。

第23集「寵物朋友」

這次的《奔跑吧防彈》是久違的外景拍攝，成員們和狗狗們要依序學習互動與養成默契。第一堂課常識問答、第二堂課選擇搭擋、第三堂課與搭擋互動、第四堂課體驗禮節、第五堂課敏捷比賽，現場來了七隻可愛的狗狗和

兩位專業的流浪狗訓練師，要協助少年們與狗狗互動，在認識完七隻狗狗後，成員們也忍不住炫耀了一下自家的寵物。

第一堂課常識問答賽，由柾國答對兩題贏得寵物零食，第二堂課開始就要和狗狗搭擋了。因為是由狗狗選擇成員，為了吸引狗狗的注意，少年們都激動著喊著狗的名字，配對完成後，各自花了30分鐘熟悉彼此，狗狗們越來越聽的懂成員們喊的口令，唯獨Jin跟搭擋狗狗遲遲無法配合出默契，讓Jin是有些小無奈，也很想跟狗狗有更多的互動。跟動物相處的成員們瞬間變回小男孩的樣子，流露出真心喜悅、寵愛狗狗的樣子，讓人看著都不自覺跟著微笑。

接下來一連串的小測驗，像是要狗狗在原地等聽命令、聽口令自己回到寵物袋裡等測驗，各組都表現不錯，特別是V和J-Hope搭擋的狗狗，每一項都順利通過，唯獨Jin跟狗狗雖然還是不太能配合好指示，但狗狗卻慢慢變

得會多靠近 Jin，安靜跟在他身邊，並開始會接受趴下或擊掌等指令動作。

最後進入敏捷比賽，只有前面通過四項以上測驗的狗狗才能參加，SUGA 沒的喜樂蒂犬很有活力地邊叫邊完成障礙賽；柾國的貴賓犬在最後一個障礙能通過，可愛的樣子卻融化了所有人；V 的柯基犬雖然腿短短的，速度和敏捷度卻一點都不輸其他狗狗順利完賽；J-Hope 的搭擋是聰明的牧羊犬，同樣快速順利地完成比賽，連成員都驚嘆像在看表演，而到最後一刻還是跟狗狗不太有默契的 Jin 只好自嘲說他的孩子都沒受到稱讚，強制成員們各送上一句讚美。最終 J-Hope 組拿下第一名，成員們和狗狗們度過了很開心療癒的一天，也鼓勵有養狗的朋友們可以挑戰看看障礙賽，不只能訓練狗狗的定力，也能增進彼此間的默契與情感喔！

第29集「告示牌100公約 互相做造型」

顧名思義就是要來履行先前在直播中提到的公約，這次的公約地點就是在防彈少年團的新宿舍進行，成員們親自挑選衣服為別的成員做造型穿搭，透過事前由戲決定打扮對象，完成造型後將舉行防彈時裝秀，究竟最佳造型師會是誰呢？

了解玩遊戲規則後成員們回到各自房間，開始從自己的衣物中挑選，每位成員不一樣的style，各種搭配都有，分開看都是好看、有特色的衣服褲子，搭配起來卻不太和諧。本來說要全身粉紅色的Jin因為把粉色褲子丟了，沒能達成「all pink」的心願，突發奇想拿了藍色絲絨襯衫配紅色運動褲，還問攝影師好不好看。而V則是搬出了要送給Jin而特別訂做的衣服。搭配完服裝的成員陸續回到客廳集合，Jimin特別搭配了三套衣服要給被他負責造型的人，主打能夠穿得最舒適。到了攝影棚一字排開的衣服，最搶眼的就是粉紅色大

外套，Jin果然是不能放棄粉色的 PINK BOY，連粉色襪子都出現了，J-Hope還開玩笑問襪子是不是泡了草莓牛奶才變成這樣？接下來就是挑選打扮對象的時間，以新娘丟捧花一樣的方式背對其他人扔玫瑰花，最靠近玫瑰落地處的人，就穿丟花成員搭配的造型，其中在輪到Jin時真是人心惶惶。

最後結果是 Jin 和 J-Hope 互換，RM 和 V 互換，SUGA 造型給 Jimin，Jimin 給柾國，柾國為 SUGA 打扮。之後每人介紹了各自搭配造型的重點：將迷彩昇華成樹木藝術的柾國、除了滿滿粉紅外還有謎樣短褲的Jin、鍾愛腰包和漁夫帽的 J-Hope，還有大毛衣能將身材視覺上變大隻的RM，變裝完後成員們披著黑色大披風保持神秘感，一個個上台亮相。

一號選手 Jimin 意外地適合 SUGA 準備的造型，像是在看電視購物一樣，SUGA 還自誇能讓 Jimin 直接穿這樣去參加頒獎典禮了。二號選手柾國被RM說「完美重現了Jimin 的穿衣風格」。三號選手 SUGA 好似復古風格又像軍

人一樣滿身綠，跟當時的髮色剛好相配。四號選手RM穿上V準備給Jin的禮物大衣配上涼鞋，就像個搞藝術的人。五號選手V身上的大毛衣，可說是展現出20年來的運動的成效，手臂瞬間粗了兩倍寬。六號選手Jin不愧是時尚終結者，戴著漁夫帽啥都看不見，根本為了時尚放棄視覺了。

壓軸的七號選手J-Hope表示，要公開這身衣服比當初參加告示牌還緊張，襯衫、夾克、腰間綁的衣服、大衣全都是粉紅色，兩條腿上有三節顏色，藍色短褲、黑色內搭褲，還有粉紅色長襪配上穿了好幾年的鞋，真是強大的視覺衝擊啊！最後屬於防彈的時尚大秀正式開始，七位成員猶如身上帶著模特兒的DNA，走著自信的台步還有各種奇葩的POSE，搭配職業級的眼神，最後隨著音樂結束這場大秀。

BTS
防彈少年團

第十章

防彈的軌跡

BTS 音樂作品、
寫真與代言

一、音樂專輯

音樂極富特色 闡述年輕人心聲

防彈少年團的成功，最關鍵的要素就是他們的音樂特色，每一張專輯就像是一篇故事，其中最大的特點──系列專輯，精心設計的概念定位，以及充滿能量的音樂，配合音樂錄影帶拍攝，從歌詞與MV劇情中可見許多巧思。

為了解開這些「防彈套路」，可是讓許多粉絲耗費腦力抽絲剝繭，分析出許多方向，雖然公司方面從未正式發表完整的概念說明，但從粉絲的分析中，總能夠發現一個畫面或是一段預告都可能有著種種關聯，並延伸到各方面，仔細看完真的會令人肅然起敬。

為了分析這些博大精深的套路，粉絲們翻閱搜尋了無數資料，從史事、神話人物、名畫到花語等等，因為跨足了各類領域，能解析出這些故事的阿

米們，幾乎都成了行動百科全書。接下來，就來好好了解屬於防彈少年團的音樂世界吧！

首先是「學校三部曲」系列專輯《2 COOL 4 SKOOL》、《O! R U L8, 2?》、《Skool Luv Affair》，三張專輯分別代表了夢想、幸福與愛，防彈這個團體，總是會唱出和成員年齡相仿人們的故事，出道初期有幾位成員還是高中生，所以唱出了校園生活、夢想的徬徨以及人生的警惕。出道單曲《2 COOL 4 SKOOL》主打歌〈No More Dream〉公開的第一部預告影片，Rap Monster（RM當時的藝名）唱道：「面對偏見和挑戰，我們將為我們這一代和音樂而戰。」強烈表現出他們的決心。

而MV公開及出道發表會的隔天凌晨，防彈少年團就登上入口網站的即時搜尋榜第一名。〈No More Dream〉歌詞一開頭就開門見山地問：「小子你的夢想是什麼？」聽從老師父母的話，每天埋在書堆中或是留校夜自習，為

了考好大學為了未來能到賺大錢的工作，難道這些真的是自己所想要的嗎？整首歌便是面對茫然的未來，不斷自問夢想是什麼的青春時代。首張迷你專輯《O! R U L8, 2?》，主打歌〈N.O〉MV中展現反抗鐵血軍式教育，一觸即發的場面，反諷韓國社會普遍價值觀偏差，造成青少年在極度高壓環境下被壓迫的生活。

兩張專輯主要都在提醒青少年不要因為外在被限制的行動，而欺騙了內心真正的自己，一味地活在別人所設的框架中，勇敢跳脫框架找尋夢想，為自己的夢想努力創造幸福，才是青少年真正該做的事情。另外在〈No More Dream〉MV中還有兩大亮點，其一是副歌舞蹈中成員Jimin掀起上衣露出巧克力腹肌，以及間奏時忙內柾國一把抱起Jimin，藉由助跑的力量依序踢上其他成員背部的動作，每次現場舞台都令粉絲害羞尖叫又嘖嘖稱奇。

看完了夢想與幸福，「學校三部曲」的最後一部，防彈第二張迷你專輯

《Skool Luv Affair》主打歌〈상남자（Boy In Luv）〉與後續曲〈하루만（Just One Day）〉，則是以愛情角度來為青少年發聲。重節奏中毒性強的〈상남자（Boy In Luv）〉以少年的魄力，大膽唱出告白「就是想要成為你的歐巴！」，讓防彈少年團首次登上音樂節目的一位候補。而輕快抒情的〈하루만（Just One Day）〉則是男孩們甜蜜羞澀的告白，就算只有一天，也想牽著妳的手一起度過美好的時光。

《Skool Luv Affair》專輯的特別之處，是其中兩首歌〈Tomᴐrrow〉和〈JUMP〉，乃成員 SUGA 在當練習生時期的作品，另外收錄的〈你從哪裡來〉，則是偶像團體少見的方言歌曲，防彈成員們都是從異鄉到首爾追夢，所以能聽見成員們用道地方言唱出富有節奏的 Rap 歌詞。

從花樣系列開始走上成功之路

正式讓防彈少年團走上爆紅之路的花樣年華「青春二部曲」系列專輯包含《花樣年華 pt.1》、《花樣年華 pt.2》、《花樣年華 Young Forever》，花樣年華有著「一生最美麗瞬間」的意涵，但防彈少年團所想傳述的，卻是以不安為主題的青春故事。花一般的年紀，帶著孤單和淚水成長，但過程卻如同蝴蝶蛻變般華麗，孤寂之外是友情愛情交織的故事。來到這個系列時，成員們也成長許多，採取了和學校三部曲不一樣的方式，在音樂製作上更加細膩，創造出符合大眾性卻又不失防彈風格的歌曲。

2015 年的《花樣年華 pt.1》以主打歌〈I NEED U〉得到首座音樂節目一位獎杯，更分別拿下五個音樂節目冠軍，讓防彈一舉成為五冠王，歌曲唱出少年對於愛情的徬徨與執著，MV 劇情也連結到下一張專輯。而後續曲〈쩔어 (Dope)〉，在 MV 中成員們大玩角色扮演，警官、醫生、保全、偵探、賽車

選手、上班族等，穿著制服搭配整齊有力的舞蹈，讓粉絲們是大飽眼福。而〈Dope〉也是防彈少年團首支在影音網站上觀看率破億的MV，於2018年末已累積超過三億七千多萬觀看人次。

2016年發行第四張迷你專輯《花樣年華 pt.2》主打歌〈RUN〉，延續前一張專輯的高人氣，再次獲得多個音樂節目冠軍，並登上美國告示牌世界專輯排行榜第一名，蟬連四週冠軍，且後續的15週都穩定保持在前十名，防彈少年團成為同一張專輯最長時間穩坐第一，與最長期間排名保持在TOP10的首組歌手。

《花樣年華 Young Forever》則是特別專輯，為「青春二部曲」系列專輯的收尾作品，專輯預購量高達30多萬張，主打歌〈불타오르네 (FIRE)〉達成All-Kill拿下韓國八大數位音樂榜即時榜的第一名。值得一提的是，同年9月美國蘋果公司發布新機iphone7並展示Apple Music的新服務，《花樣

年華 Young Forever》是在展示牆上70張專輯中，唯一一張的韓文專輯。

透過花樣年華系列，防彈想要展現一生只有一次的花樣年華，青少年蛻變的瞬間以蝴蝶為象徵，強調成長而不是成熟，成熟是完整的結果，但成長是一個過程，如同成員們對於音樂性和表演力的挑戰，力求蛻變帶給大家全新的面貌。

登上告示榜躋身國際樂壇

氣勢如虹的防彈少年團結束了系列專輯，接續發行第二張正規專輯《WINGS》，這張專輯可說是讓防彈晉升為「世界彈」的關鍵，創下許多海外紀錄：第一組連三次登上美國告示牌200的韓國歌手，在美國告示牌200以第26名及加拿大專輯排行榜第19名刷新韓國團體的最高紀錄，且專輯內15首歌全部進入世界數位歌曲榜，並且是第一個進入「英國金榜」（Official

Charts）專輯前百大，還空降第62名的韓國歌手。

第三張特別專輯《WINGS：You Never Walk Alone》，主打歌〈春日〉

除了登上八大音源即時榜冠軍，並位列美國iTunes的Top Songs排行榜第

八名，成為第一個進入該排行榜前10名的K-POP團體，第二支主打曲〈Not

Today〉的MV，用不到二十四小時的時間突破一千萬觀看次數，刷新當時

K-POP團體音樂錄影帶最快突破千萬的紀錄。

2017下半年宣布將回歸系列專輯的概念，時隔7個月後以最新主題

「LOVE YOURSELF」的系列首張專輯《LOVE YOURSELF 承 'Her'》回歸，

主打歌〈DNA〉MV在官方影音頻道公開後，以8小時5分打破先前的紀錄，

成為韓團中用時最短突破點閱率千萬的歌手。

BTS在韓國本土已經鞏固市場地位，也成為引領K-POP到全球的新趨勢

團體，在亞洲市場自然也交出了漂亮的成績單。防彈在日本發行了兩張正規

專輯、八張單曲及一張精選輯，第八張日語單曲《MIC Drop/DNA/Crystal Snow》發售首週銷量高達 365,096 張，取得日本 Oricon 公信榜單曲銷售週榜冠軍，並成為首組於發行第一周在 Oricon 公信榜賣出超過 30 萬張的海外藝人。

台灣部分則共代理了五張專輯發行台壓版，其中《Dark & Wild Taiwan Special Limited Edition》的收錄曲〈Boy In Luv〉，特別邀請台灣知名製作人方文山填詞，推出中文版歌曲。歌曲中成員 J-HOPE 的其中一段背誦韓文發音的 Rap，在中文版中改成了念注音符號，讓台灣粉絲特別有共鳴，能聽到偶像唱中文已經很開心，居然還念起ㄅㄆㄇ，粉絲紛紛直呼實在太有趣了。

二、寫真、周邊

海外取景令人目不暇給

在聽歌、買專輯、研究套路、購買代言商品與搶贈品之外,迷妹還有一項任務就是蒐集寫真集!整本滿滿都是歐巴,比起研究套路耗時耗神,用眼睛好好欣賞帥哥輕鬆多了,一整套再加上其他週邊商品,能夠擁有這些是件多幸福的事情呀!而且防彈少年團的寫真書,大部分都是在國外拍攝,以國家為主題,看看接下來分享的寫真組,是否會令你心動想衝動購物趕緊入手呢?

《2014 BTS [NOW]:BTS IN THAILAND》、《2015 BTS [NOW2]:BTS In Europe & America》、《2016 BTS [NOW3]:BTS IN CHICAGO》皆為 NOW 系列,另外《BTS 2014 SUMMER PACKAGE》、《BTS 2015

SUMMER PACKAGE in KOTA KINABALU》、《BTS 2016 SUMMER PACKAGE in DUBAI》幾部為夏日系列，另外還有一組《Ceci x BTS Special Limited Package》，是時尚雜誌品牌 CeCi 與防彈少年團合作所推出的限量寫真組，寫真本頁數不多，但最大買點其實是該品牌慶祝20週年特別設計的手鍊。

NOW 系列的寫真組，分別在泰國、歐洲與美國、芝加哥拍攝，寫真書都超過200頁之多，非常有份量，且內容物一定會有一片 DVD。成員們出國不僅要拍攝照片還要分組達成任務，少年們在世界各城市中留下足跡，認真工作的模樣和私下相處打鬧有趣的生活日常，都完整收錄在 DVD 中，以防彈少年團活潑幽默的程度，肯定是絕無冷場保證讓你捧腹大笑。而三組寫真組中其他相關週邊商品也不盡相同，有海報、明信片、人形立牌、書籤、任務書、隨機小卡等不一樣的組合。

周邊包羅萬象令人愛不釋手

夏日系列顧名思義就是夏季推出，防彈少年團化身陽光男孩與粉絲們一起度過炎熱夏天，2014年發行的第一組夏日包裹，以水手為主題，從包裝設計就特別下功夫，還有官方手幅、別針套組、寫真小卡都包合在內。接連兩年的夏日寫真也移往海外拍攝，內容物的相關週邊組合也是越來越豐富。

2015年在馬來西亞亞庇取景，幾個大男孩搭乘了香蕉船在水上玩得不亦樂乎，另外也有防彈們一起躺在棕綠樹下躺椅上休息的場景，頗富南洋風情。

而寫真包裹中的 SPECIAL SETS 包含旅遊小包、行李箱吊牌、行李箱外殼貼紙14張等，首批購買還有限量的 SPECIAL BTS SUMMER 扇子，這麼多實用又能拿來收藏的東西，粉絲都說真是買到賺到。

2016年到了石油大國杜拜進行拍攝，內容為成員們在高級飯店內的泳池玩樂、房間內玩遊戲，戴上阿拉伯式的頭巾搭船渡河，搭乘吉普車穿梭

在沙漠中開心的與夕陽合照。雖然身處炎熱的環境，成員們絲毫沒有流露出不耐煩的神情，對許多人事物仍保持好奇與愉悅的心情，在不一樣的國家，少年們都能玩出自己的 style，這也算是多年相處培養下來的默契吧！有趣的是，這次夏季包裹組中居然有顆沙灘球，讓粉絲們夏天帶著防彈的沙灘球走出戶外到海邊玩，與少年們一起度過明媚的夏日時光。

三、代言部分

代言產品造成搶購風潮

身為大勢中的大勢，各界廠商自然不會錯過請防彈少年團代言的機會，食衣住行育樂都看得到他們。防彈曾擔任炸雞《BBQ Chicken》韓國與中國地

區代言人，另外也擔任服裝品牌《Community54》和《Smart》、香水品牌《CLEAN》、觀光飯店《樂天飯店》，以及知名運動品牌《PUMA》等的韓國區代言人，甚至在韓國與其他亞洲地區掀起一陣購買PUMA的旋風。其中部分鞋款其實不是新款，已經出過許多類似款，但因為防彈少年們代言品牌穿在腳上，各地甚至出現許多代購團至韓國PUMA搶購，險些讓韓國PUMA出現斷碼危機！而炸雞品牌《BBQ Chicken》則是推出吃指定的「防彈套餐」就能獲得成員隨機小卡一張，為了蒐集整套的粉絲們只好天天吃炸雞，甚至拉著親朋好友一起吃，笑說人夥兒一起長肉，蒐集完小卡再減肥。

而國際美妝品牌《VT COSMETICS》更直接力邀他們成為全球代言人聯名合作，只要購買「VT x BTS 聯名款膠原蛋白氣墊粉餅組」，就能獲得防彈少年團的畫報，與成員親筆手繪的圖案所製成的周邊商品。VT COSMETIC表示：「全球知名藝人防彈少年團的時尚形象，正好適合我們新推出的膠原蛋

白組，相信將產生不錯的成品。」而此舉果然引起一陣搶購。

另外，知名飲料可口可樂也於2018年，在各大量販店、超市和便利商店推出「防彈少年團主題特別包裝」，7位成員分別都有易開罐和寶特瓶兩種，共計14款。以象徵可口可樂的紅色為基礎，上面印有著成員們舉著可口可樂的照片和名字，更用七種不同的顏色，代表成員們不同的魅力。

觀光代言吸引粉絲來韓觀光

除了各項品牌代言，防彈少年團還在2016年擔任GFSC（Good Friends Save the Children）特別宣傳大使，以及2017年「I·SEOUL·U」首爾市觀光旅遊宣傳大使。

先前就對GFSC慈善活動有著高度關心的防彈少年團，作為GFSC特別宣傳大使進行了一系列的GFSC應援活動與宣傳，在日本進行公演時，特別

撥空參與 GFSC 慈善活動，前往兒童福利機構進行拜訪，與孩子們一同交流而互動。能夠親眼見到人氣偶像，孩子們的眼神流露出驚奇，而收到了少年們親自準備的禮物後，做為回禮以及迎接偶像的到來，孩子們用心揮汗表演了太鼓打擊。接續的提問與遊戲環節，少年們絲毫沒有明星架子，與孩子們互動良好共度了愉快的時光，隊長 RM 表示：「真的很愉快，我們也留下了美好的回憶。我們也會繼續為大家加油鼓勵，期待下次再見吧！」儘管只是短暫的訪問，相信在成員們心中是份重要的回憶。

2017 年擔任「I‧SEOUL‧U」首爾市觀光旅遊宣傳大使，由防彈少年團出演首爾市針對外國人所拍攝的首爾宣傳影片，市府相關人員也則說明會選擇防彈少年團為宣傳大使，就是因為「他們是目前海外迴響最火熱的歌手」。

從海外亮眼的成績來看，確實都證明他們是具有影響力的全球偶像。

在宣傳影片中，能看見少年們在首爾景點日常玩鬧的樣子，影片中提到

「首爾人想吃東西的話，會去公園野餐。」配合解說，是防彈少年團點了外送在盤浦漢江公園享用披薩，並用手機自拍上傳到網路上開心的模樣，接著是「想散步的話，就步上雲端吧」，隨著旁白，他們走上了首爾路7017，遍覽首爾的全景，而之後在餐廳裡少年們大口吃肉的滿足，全寫在臉上。

而「要點餐或想要優惠時，祕訣是要大喊」，成員Jin和Jimin喊了聲「阿姨」，開心有禮的麻煩老闆多給些洋蔥。最後以「你也和我一樣一起來首爾吧！」這句話作為影片結尾，看了真的讓人很想到首爾這個美麗的城市走走，體驗一下首爾人的生活，不僅能大啖韓國烤肉，還有迷人的夜景。找防彈少年團擔任宣傳大使真是明智之選，美麗的城市配上七位帥哥，海外姐妹們都要準備訂機票了呢！

BTS
防彈少年團

⚡ 第十一章 ⚡

防彈光輝腳印

BTS 得獎
紀錄、成就

從在戶外用棚架搭起不到百人的簽名會，到在能容納上萬人的巨蛋場地開演唱會，甚至受邀成為第一組登上全美音樂獎（American Music Awards）演出的韓國藝人團體，還參加全美超高人氣的「艾倫秀」、「吉米夜現場」等脫口秀節目。不失防彈色彩卻能讓歐美粉絲也買單的音樂風格，確實引爆了全球新一波韓流熱潮，可說是近年來進軍西方最成功的 K-POP 團體。

即使並非隸屬於擁有龐大資金與資源的大型經紀公司，卻能在出道後短短五年就寫下許多驚人紀錄，這是成員們用汗水淚水耕耘才能夠收成的甜美果實，當然 A.R.M.Y 們的一路相挺，就是防彈少年團前進最重要的動力，這裡就一同來看看，防彈少年團與 A.R.M.Y 共同創造的榮耀到底有多驚人吧！

以下將 BTS 輝煌得獎紀錄，分為韓國和海外兩部分…

◎韓國 2013 年至 2018 年得獎紀錄

年份	屆次	獎項名稱	獲獎
2013年	第05屆	甜瓜音樂獎 (Melon Music Awards)	新人獎
2014年	第28屆	金唱片獎 (Golden Disk Awards)	唱片部門新人獎
	第23屆	首爾音樂獎 (Seoul Music Awards)	新人獎
	第03屆	Gaon Chart K-POP Awards	年度新人獎
2014年		Arirang TV Pops in Seoul Awards	Rising Star 獎
2015年	第07屆	甜瓜音樂獎 (Melon Music Awards)	最佳男子團體舞蹈獎
	第17屆	Mnet 亞洲音樂大獎 (Mnet Asian Music Awards)	國際表演者獎
	第29屆	金唱片獎 (Golden Disk Awards)	唱片部門本賞
	第24屆	首爾音樂獎 (Seoul Music Awards)	本賞
	第04屆	Gaon Chart K-POP Awards	世界新人獎
2015年		MBC Music Show Champion Awards	最佳男子表演獎

屆次/年份	獎項	獲獎
第09屆	Cable TV Broadcast Awards	韓流明星特別獎
2015年	Arirang TV Simply K-Pop Awards	最佳男子團體表演獎
2016年		
第08屆	甜瓜音樂獎（Melon Music Awards）	年度專輯獎、TOP 10 歌手獎
第18屆	Mnet 亞洲音樂大獎（Mnet Asian Music Awards）	最佳男子團體舞蹈獎、HotelsCombined 最佳年度歌手獎
第30屆	金唱片獎（Golden Disk Awards）	唱片部門本賞
第25屆	首爾音樂獎（Seoul Music Awards）	本賞
第01屆	Gaon Chart K-POP Awards	韓流特別獎——K-POP 世界韓流、明星獎、歌手部門——Best Icon 獎
第05屆	亞洲明星盛典（Asia Artist Awards）	歌手部門——Best Artist 獎
第07屆	韓國大眾文化藝術獎	文化體育觀光部長獎
第08屆	Hanteo Awards	專輯獎
2016年	KBS MV Bank MV Best 5	最佳男子團體音樂錄影帶獎
2016年	KBS World Radio	最佳男子團體獎、最佳歌曲獎

年份	屆次	獎項	得獎項目
2017年	第09屆	甜瓜音樂獎 (Melon Music Awards)	年度歌曲獎、TO□ 10歌手獎、全球藝人獎、最佳錄影帶獎
	第19屆	Mnet 亞洲音樂大獎 (Mnet Asian Music Awards)	最佳音樂錄影帶獎、Qoo10年度歌手、Best Asian Style獎
	第31屆	金唱片獎 (Golden Disk Awards)	唱片部門本賞、Global K-POP Artist獎
	第26屆	首爾音樂獎 (Seoul Music Awards)	本賞、舞蹈表演獎、最佳專輯獎、最佳音樂錄影帶獎
	第06屆	Gaon Chart K-POP Awards	唱片部門年度歌手獎——第四季
	第01屆	Soribada Best K-Music Awards	新韓流藝人賞
	第44屆	韓國放送大獎	歌手獎
	第15屆	韓國年度品牌大獎	年度歌手獎
2018年	2017年	Global V LIVE Awards	Global Artist Top 10、度、V LIVE Global Popularity獎
	第15屆	韓國音樂大獎 (Korean Music Awards)	年度歌手獎
	第32屆	金唱片獎 (Golden Disk Awards)	唱片部門本賞、唱片部門大賞、音源部門本賞

第27屆	第07屆	第02屆	第45屆	第09屆
首爾音樂獎 (Seoul Music Awards)	Gaon Chart K-POP 大獎 (Gaon Chart K-POP Awards)	Soribada 最佳音樂大獎	韓國放送大獎	韓國大眾文化藝術獎
本賞、大賞	唱片部門第一季度年度歌手獎、唱片部門第三季度年度歌手獎	本賞、大賞、新韓流 World Social 賞	歌手獎	文化勳章

◎海外 2014 年至 2018 年年得獎紀錄

年份	屆次	獎項	獎別
2014年	第02屆	音悅台 V-Chart (YinYueTai V-Chart)	Rookie Award
2015年	第29屆	日本金唱片大獎	Best New Artist (Asia)、Best 3 New Artists Award (Asia)
	第22屆	MTV 歐洲音樂大獎 (MTV Europe Music Awards)	Best Korean Act
2017年	第24屆	告示牌音樂獎 (Billboard Music Awards)	最佳社群媒體藝人獎
	第09屆	Shorty Awards	Best in Music
	第31屆	日本金唱片大獎	Best 3 Albums
	第05屆	音悅台 V-Chart (YinYueTai V-Chart)	Best Stage Performance Award
	第09屆	Teen Choice Awards	Choice International Artist
	第08屆	Nickelodeon Mexico Kids' Choice Awards	Favorite International Artist
	第18屆	Meus Prêmios Nick	International Show of the Year in Brazil

屆次	獎項	獎項內容
第08屆	BreakTudo Awards	Best International Group、Best Fandom
2018年		
第25屆	告示牌音樂獎（Billboard Music Awards）	最佳社群媒體藝人獎
第20屆	Teen Choice Awards	Choice International Artist、Choice Fandom
第05屆	iHeartRadio Music Awards	最佳男子團體獎、最佳粉絲團獎（A.R.M.Y）
第46屆	American Music Awards	Favorite Social Artist
第25屆	告示牌音樂獎（Billboard Music Awards）	最佳社群媒體人獎
第20屆	Teen Choice Awards	Choice International Artist、Choice Fandom
第05屆	iHeartRadio Music Awards	最佳男子團體獎、最佳粉絲團獎（A.R.M.Y）
第46屆	American Music Awards	Favorite Social Artist

BTS 自出道以來，光在韓國就拿下了將近 50 個獎項，這還是未列入音樂節目冠軍的數字，海外也獲得十多個獎項，海外獎項除了日本、中國，更跨出亞洲在歐洲、美國、中南美洲都有好成績，怪不得防彈少年們在〈MIC Drop〉中敢大聲唱出「Did you see my bag? 包裡滿滿都是獎杯」，因為事實就是如此啊！除了七位成員雙手都拿不完的獎杯外，另外還有許多是在音樂平台、社群媒體上創造的紀錄，無論在音樂品質或舞台表演都持續突破自己的防彈少年團，歷年得獎紀錄可說是一波接一波。

2013 年 6 月 13 日防彈少年團出道，為 K-POP 注入了新的音樂能量，不走大眾套路，捨棄男團出道普遍的華麗或清新路線，穿著風格運動休閒，球鞋配上長襪加上反戴的鴨舌帽走上嘻哈路線。專輯「學校三部曲」系列，反映出青少年的壓抑，引起許多學生粉絲共鳴。同年 11 月 14 日，在《Melon Music Awards》頒獎典禮上，獲得出道後首座新人獎，於同年 12 月也乘勝追

擊進軍日本，在涉谷舉行出道 SHOWCASE。

2014 年 2 月及 5 月陸續發行專輯，在 8 月 20 日發行首張正規專輯《DARK & WILD》，主打歌〈Danger〉，漸漸累積人氣後，以韓國首爾為起點舉辦世界巡迴演唱會《BTS LIVE TRILOGY：EPISODE II．THE RED BULLET》，10 月 17 日開始世界巡迴之路，2014 年至 2015 年期間，分別造訪日本神戶、東京、香港、泰國、菲律賓、新加坡、台灣、馬來西亞、澳洲雪梨、墨爾本、美國紐約、達拉斯、芝加哥、洛杉磯、墨西哥、巴西、智利，共計 13 國 18 個城市，動員近八萬名粉絲。

2015 年 3 月 20 日，隊長 Rap Monster 發行首張個人 Mixtape《RM》，全部 11 首歌曲都是自行作詞作曲，此張 Mixtape 還被美國音樂媒體 SPIN 評選為「2015 年最佳嘻哈專輯 TOP 50」，成為首位進入該評選的韓國歌手。

4 月 29 日，發行花漾系列首部曲，第三張迷你專輯《花樣年華 pt.1》，主打

歌〈I NEED U〉，於5月5日的《SBS MTV The Show》中以〈I NEED U〉獲得首次音樂節目一位，後續分別奪下五個節目的冠軍成為五冠王。接著近五個月的籌備，11月27至29日在首爾SK奧林匹克手球競技場，舉行首次單獨演唱會《2015 BTS LIVE 花樣年華 on stage》，以整個「花樣年華」系列為主題，在演唱會表演中提前公開新專輯初舞台，以及全場樂團Live伴奏。次日11月30日隨即發行系列的二部曲，第四張迷你專輯《花樣年華 pt.2》，主打歌〈RUN〉，延續《花樣年華 pt.1》的火熱，再次獲得多個音樂節目冠軍，發行首週更獲得美國告示牌世界專輯榜第一名，一個半月後，創造在美國告示牌世界專輯榜上K-POP的史上最初逆行，重回第一名寶座又蟬聯4週冠軍與連續15週TOP 10，成為韓國樂壇史上在告示牌專輯榜中，同一專輯最長時間位居第一名，和最長期間的TOP10紀錄保持者。

2016年3月21日，美國的權威財經雜誌《富比士》為紀念Twitter創

立10週年做了一項統計，發現防彈少年團在過去一個月內，推文被轉發次數高達539萬次，這個數字在全球所有藝人中位居第一。同年5月2日，防彈發行第二張特別專輯，也是花樣系列的最終章《花樣年華 Young Forever》，主打歌〈FIRE〉同樣順利進入美國告示牌「Billboard 200」，排名第107位。

新專輯發行後不到一週，便於5月7日與8日在首爾奧林匹克公園體操競技場舉辦《2016 BTS LIVE 花樣年華 on stage：epilogue》演唱會，海外部分則在6月9日開唱，以台灣台北為起點開始展開亞洲巡迴，於8月14日在日本東京為終點，總共巡迴了10個城市14場演出，共計約14.4萬名粉絲參與。回到韓國後，成員 SUGA 在8月16日以藝名「Agust D」發表首張同名 Mixtape，在10首歌曲中提及了質疑他的人和 K-pop 產業的反對者，為自己的音樂添加全新的元素，區分出個人 Mixtape 的獨創性與創作防彈少年團歌曲時不一樣的地方，受到許多關注。

2016年10月10日，第二張正規專輯《WINGS》發行，防彈少年團憑著這張專輯正式走向國際，創造許多韓國藝人在海外從來不曾有過的驚人記錄：以韓語正規專輯登上美國iTunes Top Album Chart的首位韓國歌手；第一位進入Official Charts（英國金榜）前百大專輯榜，且空降第62名的韓國歌手；第一組連續三張專輯都登上美國告示牌「Billboard 200」的韓國藝人；進榜美國告示牌「Billboard 200」以及加拿大專輯排行榜，皆刷新韓團的最高紀錄。且專輯收錄的15首歌曲全部進入世界數位歌曲榜，發布後僅用7小時便登上美國iTunes專輯榜冠軍，是以正規專輯最快的得到冠軍的韓國團體，並且連續兩天佔據美國iTunes Top專輯TOP1寶座，第一張被美國FUSE TV選入「最佳專輯20」的韓語專輯，專輯主打歌〈血汗淚（Blood Sweat & Tears）〉空降加拿大百強單曲榜第86名。

同年10月25日，〈DOPE〉成為防彈少年團首支觀看次數突破一億的MV，

是第一個非韓國三大娛樂公司出身，MV 觀看次數卻超過一億的藝人。而防彈在同年末的舞台上更是大放異彩，11 月 19 日在《Melon Music Awards》獲得「TOP10 獎」和「年度最佳專輯獎」兩項大獎。12 月 2 日則在年度樂壇盛事《MAMA》上獲得「最佳舞蹈表演男子團體獎」與大賞「年度歌手」的殊榮，同樣成為第一個非三大娛樂公司出身而得到年度歌手大獎的團體。12 月 22 日美國告示牌以「專輯《WINGS》進入「Billboard 200」專輯排行榜前 30 名，且刷新 K-POP 史上多項紀錄」為由，將《WINGS》選為「2016 年十大最佳 K-POP 專輯」的第一名。

2017 年 2 月 13 日防彈發行第三張特別專輯《WINGS 外傳：You Never Walk Alone》，主打歌〈春日〉隨即登上 Melon 等韓國八大音源即時榜冠軍，並於美國 iTunes 的 Top Songs 排行榜中排名第 8，成為第一個進入該排行榜前 10 名的 K-POP 團體。2 月 20 日，公開第二支主打歌〈Not

Today）的音樂錄影帶，僅用21小時37分鐘的時間，在一天內突破千萬觀看次數，刷新當時 K-POP 團體音樂錄影帶最快破千萬的紀錄。

同年2月23日《韓國富比士》公布年度名人榜，防彈少年團出道後首次登上富比士名人榜，在2017年排行榜中名列第5名。3月23日宣布日本唱片公司改簽知名音樂公司環球音樂，成為品牌 Def Jam 唱片公司旗下歌手。美國時間4月20日，獲得第9屆美國《Shorty 獎》頒獎典禮 Arts & Entertainment 類別的「最佳音樂獎」。同樣於美國時間5月21日，防彈少年團在在美國拉斯維加斯舉行的第24屆《美國告示牌音樂獎》中，打敗 Justin Bieber（小賈斯汀）、Shawn Mendes（尚恩‧曼德斯）等全球知名歌手，終止小賈斯汀蟬聯六年的得獎紀錄，首次入圍就獲頒「最佳社交媒體藝人（Top Social Media Artist）」，並以3億多的投票數打破美國告示牌紀錄，成為此獎項設立以來第一位獲獎的亞洲歌手。

9月18日，時隔7個月防彈少年團帶著最新系列專輯，主題為「LOVE YOURSELF」的首張專輯《LOVE YOURSELF 承 'Her'》回歸，專輯以 L、O、V、E 四個版本發行。特別的是，在實體專輯中才有收錄的兩首隱藏曲《Skit: Hesitation and Fear》（猶豫和恐懼）和《바다（Sea）》，是由成員 Rap Monster 親自參與製作，並對於隱藏曲做了解釋，這兩首歌是真正的粉絲才會理解的歌曲，從出道一路陪伴防彈少年團的 A.R.M.Y，聽了會更了解更貼近少年們的內心世界。而專輯主打歌《DNA》的音樂錄影帶，在公開後的 8 小時 5 分鐘後突破一千萬觀看次數，刷新紀錄，成為韓團中用時最短突破千萬點閱率的歌手。防彈少年團以新專輯再次打進美國「Billboard 200」空降第 7 位，除了刷新上一張專輯《WINGS》第 26 位的紀錄外，也成為連續 5 張專輯登上「Billboard 200」榜的韓國歌手。

此外，防彈少年團首次成功打進「Billboard Hot 100」榜的第 85 位，是繼

江南大叔 PSY 之後第 2 個以韓文歌曲進入 Hot 100 的韓國歌手，時隔一週更一舉躍升十八個名次，以第 67 名的成績再次進榜「Billboard Hot 100」，是 KPOP 團體進入該榜的最高名次，打破 2009 年 Wonder girls 以歌曲〈Nobody〉獲得的第 76 名。而專輯推出後在 9 月份便已賣出 1,203,533 張，登上韓國最具公信力的排行榜「Gaon」音樂榜該月份專輯銷量冠軍，同時是 Gaon 銷量榜成立以來專輯銷售最多的歌手，也是繼大前輩 g.o.d 於 2001 年 11 月所發行的《Chapter 4》共計 1,441,209 張的銷量後，時隔 16 年再次有韓國歌手突破 120 萬張的銷量。

11 月 13 日，官方公告隊長金南俊官方藝名由「Rap Monster」更換成「RM」，並說明隨著防彈少年團出道時間久了，音樂風格與表演也不斷在突破創新，未來也將會製作更加多元化的音樂，不僅單單局限於「Rap」，因此金南俊決定更改藝名。11 月 19 日也是個特別重要的日子，防彈少年團受邀

出席 2017 全美音樂獎頒獎典禮，成為首位站上該舞台的韓國藝人，並帶來專輯《LOVE YOURSELF 承 'Her'》主打歌〈DNA〉的表演，再次讓全美觀眾見識到防彈少年團的魅力。12 月時美國電影網站 TC Candler 公佈了《2017 世界百大帥哥排行榜》，防彈少年們也紛紛進榜，Jimin 拿下第 64 名、忙內柾國第 13 名，V 更一舉拿下全球最帥第一名寶座，連粉絲們都感到驚喜，也足以見識到防彈少年團在歐美掀起了多大的 K-POP 潮流。

2018 年 1 月 11 日，防彈奪下金唱片獎的三個獎項，並初次獲得首爾歌謠大賞。2 月 6 日與 9 日，防彈少年團的〈MIC Drop〉和〈DNA〉獲得美國唱片業協會的金獎（Gold Award）認證，成為第一位獲此殊榮的韓國團體。3 月 2 日，防彈少年團成員 J-Hope 推出首張個人 Mixtape《Hope World》，並登上 72 個國家的 iTunes 排行榜一位，刷新韓國個人歌手專輯的最高紀錄。4 月 4 日，防彈少年團發布第三張日本正規專輯

《Face Yourself》，登上 49 個國家的 iTunes 排行榜冠軍，專輯推出當天即以 188,085 張的成績，奪下日本 Oricon 專輯單日榜冠軍，專輯週榜中也以 282,032 張摘下冠軍，打破 2011 年 KARA 發行《Super Girl》時的紀錄，成為有史以來在日本發行專輯首週銷量最高的韓國團體。

同年 9 月 2 日，防彈少年團的特別專輯《Love Yourself 結 Answer》繼正規三輯後第二度登上 Billboard 200 榜首，創下了韓國歌手連續兩次拿下該榜第一位的紀錄。《Love Yourself 結 'Answer'》發行首週於美國本土賣出了 185,000 張，刷新了《Love Yourself 轉 'Tear'》所創下 135,000 張的紀錄。9 月 20 日，防彈少年團 2017 年 9 月發行的迷你專輯《Love Yourself 承 'Her'》主打歌〈DNA〉官方 MV 突破 5 億觀看次數，僅歷時 366 天就成為韓國團體史上最初以及最快突破 5 億觀看數的 MV。預計於同年 12 月在臺灣桃園舉辦的演唱會，4 萬張門票也在開賣後短短兩分鐘內被搶售一空。

防彈少年團能夠站上國際性的音樂舞台絕非一步登天，七位成員們的努力和粉絲的愛與支持，才有這些輝煌的紀錄，相信未來不管是過了五年、十年、二十年、三十年，防彈少年團的音樂依然在韓國流行音樂史上占有一席之地。也期待少年們往後帶來更多精采的作品，讓 K-POP 繼續在全球發燒。

★ BTS 官方網站

韓國官方網站
http://bts.ibighit.com/

韓國官方臉書
https://www.facebook.com/bangtan.official/

BTS 韓國官方 Twitter
https://twitter.com/bts_bighit?s=09

防彈少年團官方 Twitter(成員使用)
https://twitter.com/BTS_twt?s=09

韓國官方 Instagram
https://www.instagram.com/bts.bighitofficial/

V APP 帳號
http://channels.vlive.tv/FE619/video

日本官方網站
https://bts-official.jp/index.php

國家圖書館出版品預行編目 (CIP) 資料

我愛防彈少年團 BTS【暢銷增訂版】/ NOYES
著 . -- 初版 . -- 新北市：大風文創，2019.06
　面；　公分
ISBN 978-957-2077-78-8(平裝)

1. 歌星 2. 流行音樂 3. 韓國

913.6032　　　　　　　108006358

愛偶像 015

我愛防彈少年團 BTS【暢銷增訂版】
天生屬於舞台的超人氣 K-POP 天團

作　　　者／NOYES
主　　　編／林巧玲
插　　　畫／野
封面設計／hitomi
內頁設計／hitomi
照片授權／達志影像
編輯企劃／大風文化
發 行 人／張英利
出版者／大風文創股份有限公司
電　　　話／（02）2218-0701
傳　　　真／（02）2218-0704
E - M a i l ／ rphsale@gmail.com
Facebook ／大風文創粉絲團
https://www.facebook.com/windwindinternational
地　　　址／231 台灣新北市新店區中正路 499 號 4 樓

ISBN ／ 978-957-2077-78-8
初版七刷／ 2023 年 12 月
定　　　價／新台幣 280 元